探秘故宮

朝儀赫赫述外朝

故宮博物院宣傳教育部 編著

果美俠 主編

中和出版
OPEN PAGE

故宮博物院
THE PALACE MUSEUM

六百年人間秘境，中國最美的宮

如果問正在或計劃去北京觀光的遊客，第一站會選哪裡？大多可能會脫口而出 ——「故宮」；那些未去過北京的人，提起故宮，也總是心馳神往。為什麼故宮會成為中外遊客進京「到此一遊」的首選，甚至有「不去故宮就等於沒去北京」的說法？了解下列故宮之「最」，也許你就能讀懂故宮的魅力。

最 · 規劃

故宮舊稱紫禁城，位於中國首都北京，原是明、清兩代的皇宮，營建於明成祖朱棣在位時，永樂四年（1406）動工，永樂十八年（1420）建成。

作為明、清兩代王朝的都城，為突出「皇權至尊、中正安和」的理念，北京城的建築規劃以紫禁城為中心形成向心式格局和中軸對稱 —— 前為朝廷，後為市場，東為太廟，西為社稷壇，符合「前朝後市」、「左祖右社」的禮制要求。

中軸線以紫禁城為中心向南北兩個方向延伸、長 7.8 公里，至清代，南起外城永定門，經內城正陽門、大清門、天安門、端門、午門、太和門，穿過太和殿、中和殿、保和殿、乾清宮、坤寧宮、神武門，越過景山萬春亭，壽皇殿、鼓樓。這條中軸線連着四重城，即外城、內城、皇城和紫禁城，好似北京城的脊樑，鮮明地突出了九重宮闕的位置，體現了古代帝王居天下之中的地位。

明初永樂皇帝在營建紫禁城時，「外朝」的午門、奉天門（今太和門）、三大殿和「內廷」後三宮都位於這條中軸線上，東西六宮左右對稱分佈。

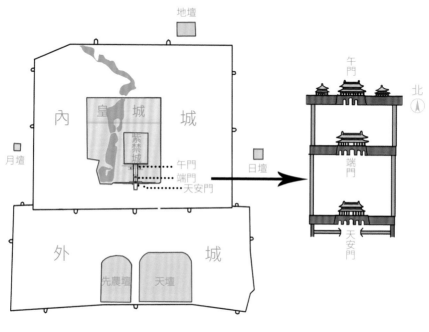

地壇

內　皇　城　城

紫禁城

月壇

日壇

午門
端門
天安門

外　城

先農壇　天壇

清代北京城簡圖

午門

端門

天安門

北

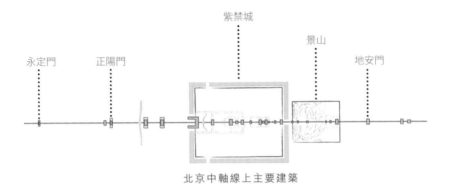

北

永定門　正陽門　　　　　　　　紫禁城　　景山　地安門

北京中軸線上主要建築

中軸線

午門　太和門　太和殿　中和殿　保和殿　乾清門　乾清宮　交泰殿　坤寧宮　天一門　欽安殿　神武門

北

紫禁城中軸線上的建築

3

最 · 建築

　　紫禁城平面呈長方形，南北長 961 米，東西寬 753 米，佔地面積 723600 多平方米，大小宮室 8700 餘間，是世界上現存規模最大的宮殿建築群。它集中國歷代宮城規劃、設計、建築技術和裝飾藝術之大成，顯示出中國古代匠師們在建築上的卓越成就，是欣賞和研究中國傳統建築裝飾技藝的典範，有着無與倫比的歷史和藝術價值。

　　紫禁城建築多為木結構、黃琉璃瓦頂、漢白玉石或磚石台基，飾以金碧輝煌的彩畫，可謂氣勢雄偉、豪華壯麗。就單體建築而言，有宮、殿、樓、閣、門等不同建築形式，其外景、內景、裝修、裝飾、陳設以及有關的設施，根據等級、功能的不同而各有特色。

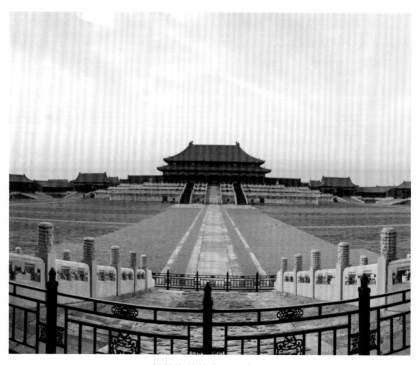

氣勢恢弘的太和殿廣場

最 · 文物

　　1925 年，故宮博物院成立。作為中國最大的綜合性博物館，故宮博物院的文物收藏主要來源於清宮舊藏，涵蓋幾乎整個中國古代文明發展史。故宮博物院將館藏文物分為 25 大類，文物總數超過 186 萬件（套），其中珍貴文物佔比超過 90%。

　　在重要藏品中，陶瓷最多，館藏一共 37.6 萬件。繪畫近 5.2 萬件，包括著名的《五牛圖》《千里江山圖》《韓熙載夜宴圖》；法書 7.5 萬餘件，包括《平復帖》《中秋帖》《伯遠帖》等；加上碑帖 2.9 萬餘件，約佔世界公立博物館所藏中國古代書畫總量的四分之一左右，許多中國書法史上的孤品、絕品都收藏於故宮博物院。故宮博物院還是世界上收藏銅器最多的博物館，共有近 16 萬件，其中帶有先秦銘文的青銅器也是世界上最多的，一共 1600 餘件。此外，還有金銀器、琺瑯器、織繡品等類藏品。

故宮博物院藏品總目

藏品種類	數量	藏品種類	數量
繪畫	51908 件／套	法書	75098 件／套
碑帖	29547 件／套	銅器	159293 件／套
金銀器	11635 件／套	漆器	18624 件／套
琺瑯器	6497 件／套	玉石器	31167 件／套
雕塑	10178 件／套	陶瓷	376155 件／套
織繡	178835 件／套	雕刻工藝	10993 件／套
生活用具	38793 件／套	鐘錶儀器	2837 件／套
珍寶	1118 件／套	宗教文物	48092 件／套
武備儀仗	32596 件／套	帝后璽冊	4849 件／套
銘刻	49100 件／套	外國文物	1808 件／套
古籍文獻	597811 件／套	古建藏品	5766 件／套
文具	84442 件／套	其他工藝	13452 件／套
其他文物	3316 件／套		

資料來源：故宮博物院官網 http://www.dpm.org.cn/

最・文化

　　紫禁城宮殿堪稱中國傳統思想文化最傑出的載體。中國古代講究「天人合一」，天帝居住在紫微宮，而人間皇帝自詡為受命於天的「天子」，其居所應象徵紫微宮以與天帝對應，紫微、紫垣、紫宮等便成了帝王宮殿的代稱。帝居在秦漢時又稱為「禁中」，意思是門戶有禁，不得隨便入內，故舊稱皇宮為紫禁城。

　　中國古代哲學思維中還有一種自然哲學 —— 陰陽五行。前朝的建築佈局舒朗、氣勢雄偉，體現了陽剛之美；而後宮佈局嚴謹內斂，裝飾纖巧精緻，體現陰柔之美。建築的色彩、營造、佈局上多處體現出陰陽五行思想。如五行中，黃色屬土，表示中央，象徵帝王，所以紫禁城裡的屋頂主要以黃色為主；綠色屬木，表示東方，象徵生長，所以過去皇子的居所使用綠色屋頂。這類的講究還有很多，在本叢書各冊中將分別講述。

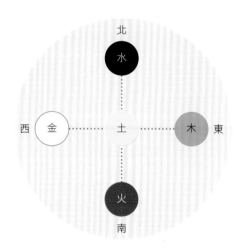

五行對應的色彩和方位

最・歷史

　　從公元 1420 年建成至今，紫禁城已走過 600 年的滄桑歲月。作為中國帝制社會最後一個政治中樞，它見證了明、清兩朝皇權的更迭和 24 位皇帝的榮辱興衰，也記錄了近五百年帝制王朝的政治活動、禮儀制度、宗教祭祀、宮廷生活等。如明代永樂皇帝「遷都北京」的朝賀大典，萬曆皇帝抗倭勝利後的「午門受俘」，清代康熙、乾隆皇帝敬老愛老的「千叟宴」，以及歷代重視教育、推崇文化的「金殿傳臚」等。

　　作為帝王生活的禁地，紫禁城一度是普通人不可企及的秘境，籠罩着神秘的色彩。那麼，紫禁城內的衣食住行到底是如何安排的？「日理萬機」的皇帝究竟是怎樣處理政務的？宮牆內真的有那麼多愛恨情仇的故事嗎？如今，故宮中明清建築和歷代文物保存狀況良好，華美的陳設、珍奇的寶物、清雅的文玩等作為故宮展覽的重要組成部分，有助於世人揭開宮廷生活的面紗，一覽歷史全貌。

最·好讀

今天的故宮博物院面向全世界開放。當我們走進這座城，仍可從紅牆金瓦、殿堂樓閣中，憑弔帝景遺跡、感受歷史滄桑。然而，這座龐大的宮殿建築群裡，有着那麼多的殿宇，建築風格似乎相差無幾，院落佈局也好像大同小異。千里迢迢而來的大家，如何能既發現建築中的奧秘，盡興而歸，又不需走到精疲力竭呢？

首先，你需要了解故宮的空間佈局和建築等級。紫禁城的建築形成了中軸突出、兩翼對稱的格局，紫禁城內最重要的建築都建在這條中軸線上。「探秘故宮」系列以中軸線為核心，引領讀者依次從軸線上的外朝、內廷，到軸線兩側的東西六宮，再到外西路與外東路，開啟探秘之旅。

叢書各冊均由故宮博物院專家編繪，根據宮殿建築分佈與功能區域分為四冊，並別具匠心地採用四種顏色設計，幫助讀者區分。《朝儀赫赫述外朝》，介紹舉行朝會和盛大典禮的場所外朝；《龍鳳呈祥話內廷》，介紹內廷後三宮、御花園；《紫禁生活面面觀》，介紹內廷帝后、妃嬪居住的養心殿、東西六宮等；《細說皇家養老宮》，介紹內廷太上皇、皇太后的養老之處。各個分冊既講建築，又說歷史，既有精美絕倫的文物呈現，也有妙趣橫生的故事傳說。看得見的，帶你看細節；看不見的，引你來想像。文字好讀、插圖好看！文圖相輔相成，內涵與顏值並重。

四冊既可全套閱讀，也可單冊使用，既可當作旅遊觀光時的導覽手冊，也是一套與孩子共同了解故宮的文化通識讀本。它將帶你「神」遊文物古建的浩瀚海洋，欣賞中華文明的壯麗史詩！

王旭東　故宮博物院院長

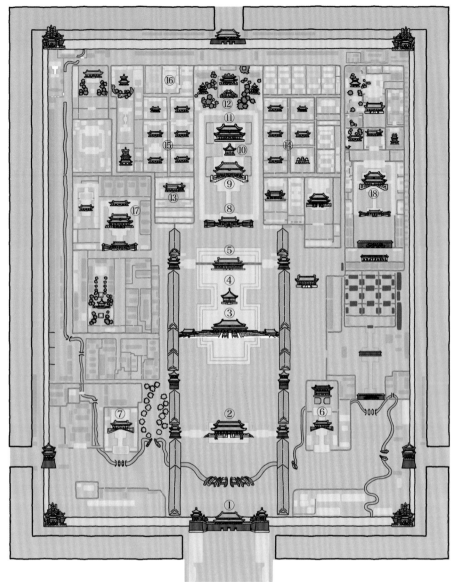

故宮平面示意圖

外朝主要建築：① 午門　② 太和門　③ 太和殿　④ 中和殿　⑤ 保和殿　⑥ 文華殿　⑦ 武英殿

內廷主要建築：⑧ 乾清門　⑨ 乾清宮　⑩ 交泰殿　⑪ 坤寧宮　⑫ 御花園

⑬ 養心殿　⑭ 東六宮（景仁宮、承乾宮、鍾粹宮、延禧宮、永和宮、景陽宮）

⑮ 西六宮（永壽宮、翊坤宮、儲秀宮、太極殿、長春宮、咸福宮）　⑯ 重華宮

⑰ 慈寧宮　⑱ 寧壽全宮

北

朝儀赫赫述外朝——午門、太和門、前三殿

外朝是中國古代皇帝辦理政務、舉行朝會的場所。據周制,天子諸侯皆有三朝:外朝、內朝、燕朝。《周禮·秋官司寇》:「朝士掌建邦外朝之法。」《禮記·文王世子》:「其朝於公:內朝,則東面北上⋯⋯其在外朝,則以官,司士為之。」周代以後的歷代王朝,皆有外朝、內朝之分。

紫禁城的外朝從故宮正南門午門起,直到乾清門止,東西起止,自東華門至西華門。站在外朝寬闊的廣場和高大的宮殿面前,人顯得更加渺小,所謂天高地廣,越發彰顯天子之威嚴。

外朝建築分佈

外朝主要建築都坐落在紫禁城中軸線上,從南到北依次為午門、太和門、太和殿、中和殿、保和殿。除了中軸線上的建築以外,外朝還包括東西兩翼對稱分佈的文華殿和武英殿,以及沿城牆南緣的辦事機構內閣、檔案庫、儀仗庫、鑾駕庫等建築。

午門 紫禁城的正門,也是紫禁城四座城門中最壯觀的一座;

太和門 三大殿的前引,是紫禁城內最大、最高、裝飾最華麗的屋宇式大門;

三大殿 太和殿、中和殿與保和殿的合稱,它們佔據了外朝最主要的空間,是紫禁城中最突出的建築群;

文華殿 皇帝舉行經筵的場所,殿後有皇家藏書樓文淵閣;

武英殿 明代皇帝齋戒和召見大臣的宮殿;清代在此設修書處,掌管書籍刊印裝潢。

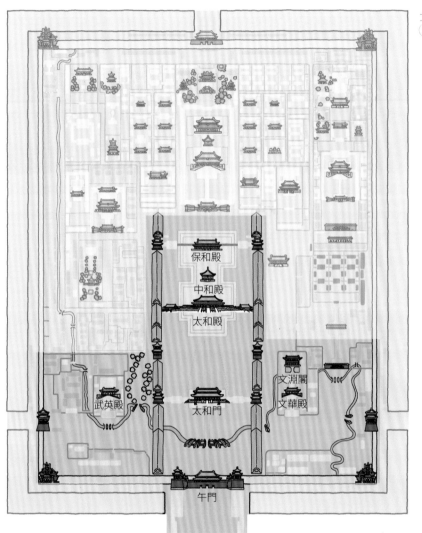

北

保和殿

中和殿

太和殿

文淵閣

武英殿

太和門

文華殿

午門

外朝平面示意圖

11

外朝主要功能

　　作為帝王實施政務，彰顯威儀的重要場所，外朝建築承擔着政務和朝儀兩方面的空間功能。典禮是中國古代帝王政治生活中的重要活動，很多朝廷大事都是通過盛大的典禮加以體現。紫禁城外朝的太和殿以及太和殿廣場是明清兩代皇帝舉行大典的場所，如皇帝登基、大婚、冊立皇后，及元旦、冬至、萬壽三大節朝賀等。典禮期間，太和殿外台基及太和殿廣場上設有大型皇家儀仗 —— 鹵簿。

　　清代皇帝的鹵簿，因使用場合不同，分為大駕鹵簿、法駕鹵簿、鑾駕鹵簿和騎駕鹵簿等四種規格。例如，新皇帝登基大典用的是法駕鹵簿，典禮當日，自太和殿前到天安門外御道兩旁陳列的鹵簿總數達五百六十多件，莊嚴肅穆，彰顯帝王威嚴。太和殿東西檐下，還設有最高規格的宮廷雅樂 —— 中和韶樂，專在儀式進行時演奏。

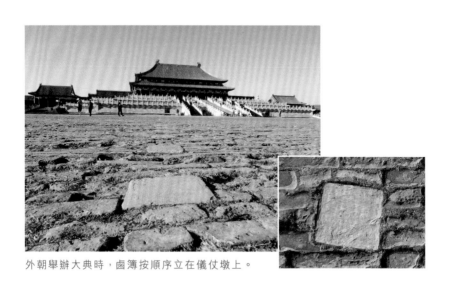

外朝舉辦大典時，鹵簿按順序立在儀仗墩上。

外朝建築的文化內蘊

中國古代哲學思維中還有一種自然哲學 —— 陰陽五行。前朝在南為陽，建築形制上突出威嚴、雄偉、明朗、寬敞等特性；建築佈局舒朗、氣勢雄偉，體現了陽剛之美。同時，在外朝區域，反覆使用了三、五、九等奇數，中軸線上的太和、中和、保和「三大殿」，坐落在「三台」之上，皆有奇數「三」。最為重要的太和殿，面闊九間（外加封閉後的側廊計十一間），進深五間，形成「九五之尊」。

在宮殿方位、造型上反映五行之說。例如，南方屬火，對應朱雀，午門整座建築呈「凹」形，高低錯落，左右呼應，恰似鳳凰展翅，故又有「五鳳樓」之稱。又如，中央屬土，外朝三大殿坐落其上的三台被巧妙設計成「土」字形狀，頗有王者居中統攝天下之意。

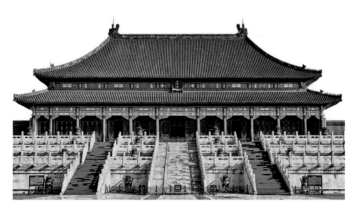

象徵「九五之尊」的太和殿

目錄

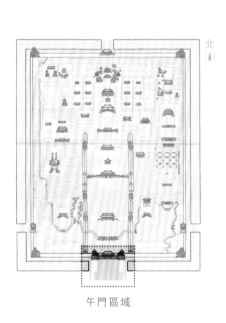

北

午門區域

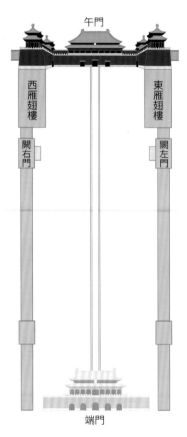

午門

西雁翅樓

闕右門

東雁翅樓

闕左門

端門

午門區域平面示意圖

探秘午門

所處位置：紫禁城（故宮）正門，位於宮城最南端

建築特色：紫禁城四座城門中最壯觀的一座

建築功能：紫禁城的第一門戶，皇帝在此處登門閱禮，主持重大的典禮活動；百官在此處井然肅立，捍衛皇室威嚴

本站專題：紫禁門戶、授時迎春、受俘揚威、朝儀赫赫、朝事悠悠

編繪作者：（文）孫曉曄　（圖）別瑋璐

午門是紫禁城（現故宮博物院）的正門，是明清皇宮的門面擔當。它造型雄峻、優雅、獨特，不僅是紫禁城最耀眼的建築符號之一，也是皇家威儀的象徵。

作為紫禁城的第一門戶，皇帝在此處登門閱禮，主持重大的典禮活動；百官在此處井然肅立，捍衛皇室威嚴。

①
紫禁門户

午門，是紫禁城的正門，是明清兩代皇帝宮殿的門户，
是皇家禮儀與威嚴的第一擔當。
今天，午門依然是門户擔當，是人們參觀故宮博物院的
入口，其恢宏的氣勢盡顯皇家威嚴。

　　明清時期的北京城，由外向內有外城、內城、皇城和紫禁城共四道城池，其中紫禁城是皇帝生活的居所，也就是人們通常所說的皇宮。午門，是紫禁城的正門，是皇帝宮殿的門戶。

　　中國古代，人們在方位上以北為子、以南為午，在時間上以太陽在天空正中的時辰為午（11：00—13：00），午門因坐落於紫禁城的正南方，又居中向陽，故得名。

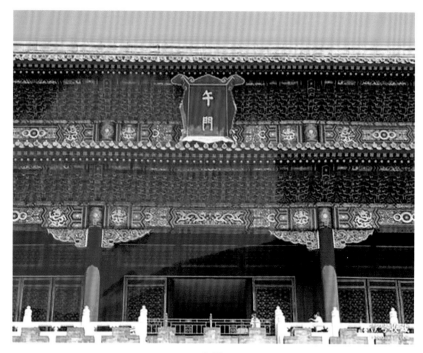

午門

　　從高空俯瞰，午門呈「凹」字形，上為城樓，下為城台，城台的東、西兩端分別向南延伸出了一段，如同飛鳥的雙翼。午門的城樓由正樓、明廊、雁翅樓及雁翅樓兩端的角亭構成。

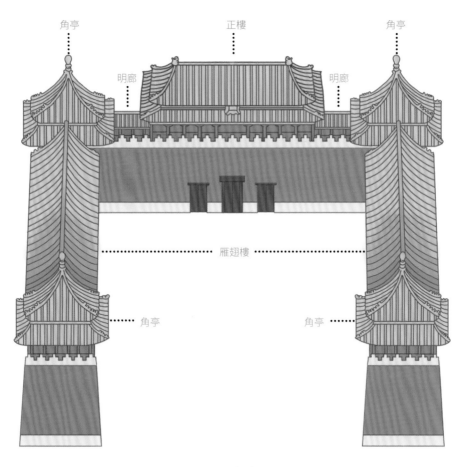

午門鳥瞰圖

城闕演變圖

　　午門東西兩端延伸出的這兩段城台稱作「雙闕」或「雙觀」，是古代城門中最隆重的一種建築規制。關於「闕」最早的記錄見於《詩經‧鄭風‧子衿》——「挑兮達兮，在城闕兮」，描述了主人公在城闕上焦急眺望歸人的場景。這裡的「闕」是建築於城門外兩側的高台，用於瞭望、防禦和發佈重要消息。後來，闕逐漸發展成建於宮殿、廟堂乃至陵墓前的一種禮制性建築物，多用於裝飾和記錄官爵、功績。有些闕還與城門相連，成為城門的一部分。

　　午門雙闕的造型汲取了古代城門建築藝術的精華——雙闕自城台兩端向南延伸，如同巨鳥展翼，勢擁天下。城台上的城樓錯落飛揚。因而，人們常沿用古代對宮門的美稱，稱午門為「五鳳樓」。

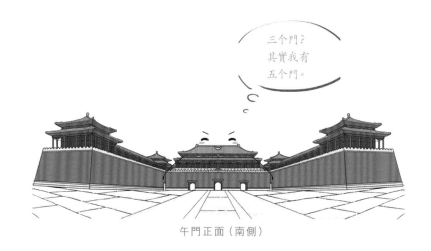

午門正面（南側）

　　午門通高 38 米，有今天的十幾層樓那麼高。城台上開有 5 個門洞，呈「明三暗五」的格局。如果從午門的正面也就是南側看，只能看到 3 座門，即正中的中門和左右各一的翼門，而從背面也就是北側看，可以看到 5 個門洞一字排開。這是因為午門的南面有雄偉的雙闕，為了保證視野上的開闊，體現出威嚴氣勢，東、西兩側的城門在城台裡拐了個彎，將門洞藏在雙闕的內側，這兩個門被形象地稱作「掖門」。中間三門直通午門正面，門上有門釘 81 顆；最外側側開的掖門通向午門東西雁翅樓下門釘 72 顆。如此設計之下，掖門不只在位置上與三座主門有區別，其門釘也少於主門。

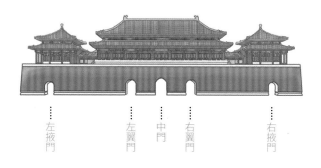

左掖門　　左翼門　中門　右翼門　　　右掖門

午門背面（北側）

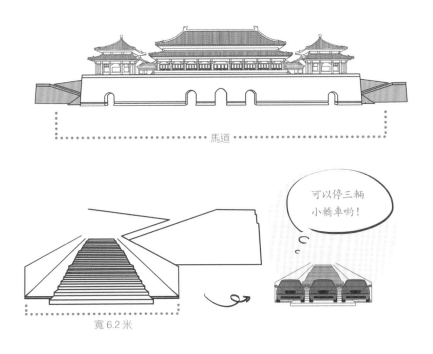

馬道

寬 6.2 米

可以停三輛
小轎車喲！

午門馬道

　　午門北側的兩端各有一條曲折向上的馬道通向城垣及城樓。午門既是皇帝舉行典禮的重要場所，又是防衛紫禁城的要衝，因此馬道修建得格外平緩寬闊。為了減緩上升的坡度，午門馬道總長超過 56 米，摺為三段通向城樓。馬道寬 6.2 米，可以並排停下 3 輛小轎車。馬道的中間是台階，兩側則是緩坡，以便於皇帝的轎輦和運送兵器、輜重的車輛上下通行。

　　作為紫禁城的正門，午門擁有紫禁城內等級最高、裝飾最為華美的城樓。城樓頂遍鋪黃色琉璃瓦，門窗皆漆朱色，窗櫺採用三交六椀菱花裝飾，正樓屋檐下的樑枋採用和璽彩畫和寶珠吉祥草彩畫裝飾，朱色底的寶珠吉祥草與青綠色底的龍草相映成趣，城樓圍以漢白玉的石欄杆。這一切裝飾都與午門以北的三大殿相得益彰。

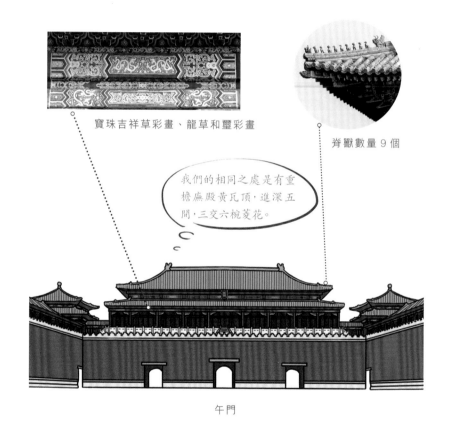

寶珠吉祥草彩畫、龍草和璽彩畫

脊獸數量 9 個

我們的相同之處是有重檐廡殿黃瓦頂，進深五間，三交六椀菱花。

午門

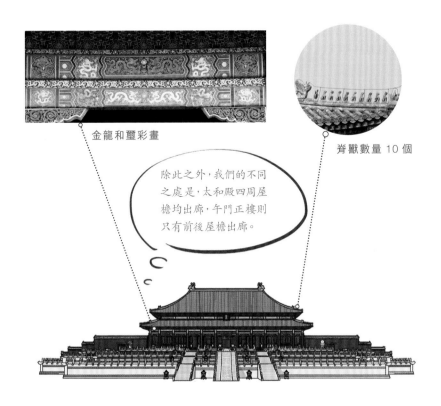

金龍和璽彩畫

脊獸數量 10 個

除此之外，我們的不同之處是，太和殿四周屋簷均出廊，午門正樓則只有前後屋簷出廊。

太和殿

　　午門正樓採用重簷廡殿式屋頂，面闊九間，進深五間。這種重簷廡殿頂、象徵九五之尊的開間建制與紫禁城中等級最高的建築太和殿相近，而午門正樓僅在部分建築細節上做法從簡，以示等級略低於太和殿。

正樓兩側的連廊，在過去是通透的明廊，其中安放有鐘鼓，這裡的鐘鼓並不是我們一般印象中的報時工具暮鼓晨鐘，它們只在祭祀等大型活動中鳴響，是皇家朝儀的一部分。

例如，皇帝到太廟祭祀經過午門時，門樓上擊鼓；在外出祭祀其他壇廟經過午門時，門樓上鳴鐘；舉辦大朝會時，則鐘鼓齊鳴。鐘鼓的聲音不僅可以烘托皇帝儀仗威嚴肅穆的氣勢，也可以作為一種信號，讓候在午門外的百官知道皇帝即將通過城門，以便提前做好迎送的準備。




滿文《大藏經》經版

我不僅有顏值，還有內涵。

午門展廳

角亭

　　那麼紫禁城裡有沒有報時用的鐘鼓呢？事實上也是有的，它們曾經被安放在與午門遙遙相對的神武門內。而鳴鐘敲鼓的講究，也不是暮鼓晨鐘這樣簡單，以神武門為例，每日黃昏後鳴鐘 108 響，自起更至五更，每更擊鼓，啟明時再鳴鐘報曉。特殊之處是，當皇帝在皇宮內居住時，是不鳴鐘的。

　　午門雙闕之上各建有一座長長的廡殿，因雙闕好像大雁的雙翅，所以雙闕上的廡殿稱為雁翅樓。雁翅樓的兩端還各有兩座四角攢尖重檐頂的角亭，仿彿四顆明珠，使午門城樓的佈局高低錯落，左右相應，威嚴中又透露出靈動俊逸。

　　高大寬闊的午門城樓除了用於舉辦重要典禮，還曾作為清代的藏經閣，用來儲藏乾隆皇帝主持翻譯的多部《大藏經》譯文的經版。如今，午門城樓已經成為故宮博物院最重要的展廳之一，用於舉辦重要的臨時展覽。

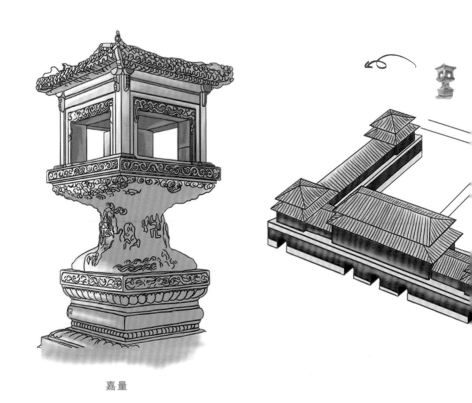

嘉量

午門前有寬闊的廣場，是王公大臣通過午門之前重要的活動區域。午門廣場東西兩側各有一道門，因為臨近午門雙闕，所以稱闕左門和闕右門。除了端門，闕左門和闕右門也是進入午門廣場的重要通道。

午門外還陳設有日晷和嘉量。日晷在右（西側），是用來觀測日影推定時間的重要儀器，可以用來測定天時、節氣、方向，進而

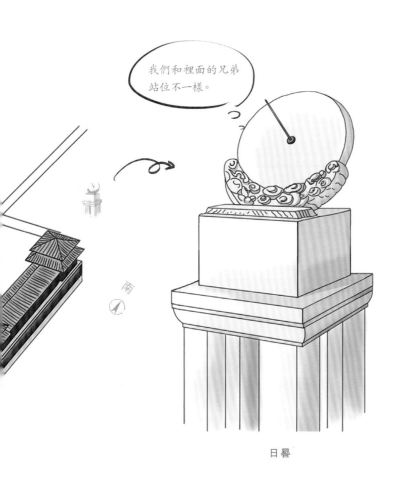

日晷

用於推算曆法，它象徵了皇帝作為天子對天時的控制與把握；嘉量
在左（東側），是一種標準量器，通過其深度、所容黍的重量和數
量，規定了長度、容積、重量的基本單位，象徵着皇帝掌握着國家
的最高法度。其中比較特殊的是午門外日晷、嘉量的方位，它們與
紫禁城內其他日晷、嘉量的位置是相反的。

ⓜ
授時迎春

午門是舉辦典禮的重要場所之一。
「頒朔」「進春」這兩項關係國計民生的
重要典禮便在這裡舉行。

　　紫禁城是皇帝處理政務和日常生活最主要的場所。皇帝的日常工作主要分為兩類。一類是參與、主持各種祭祀、典禮儀式。皇帝作為天子，想通過各種祭祀與上天和先祖溝通，通過各種儀式傳達上天的指示，彰顯天子威嚴，是政治生活中必不可少的部分。另一類則是召見王公大臣等，聽取、處置全國上下發生的各類政務。

　　在這兩類活動中，午門都扮演着至關重要的角色。首先，午門本身就是一個舉辦典禮的重要場所。古代中國是以農為本的國家，歷朝皇帝都非常重視農業生產。於是，在午門前舉辦的最重要的典禮儀式中，有兩項都與農業有着密切聯繫。

　　每年十月初一，皇帝都要在午門前舉辦頒朔禮，發佈來年曆書，授百姓以天時。

　　頒朔禮是古代中國一項非常重要的典禮。古代的曆書又叫「曆日」或「憲書」，功能類似於我們現在的日曆，只不過除了根據曆法排定的年、月、日和節氣，它還附有關於農事活動時宜、日常活動宜忌的指南。由於它必須以皇帝名義頒發，所以又叫「皇曆」。古人認為，曆法體現的是天地之道，昭示着上天的神性，誰掌握了制定曆法、頒佈曆書的權力，他就是神意所顧、天命所依的真命天子。而各地是否推行、使用皇帝頒佈的曆書，也是是否服從政權領導的一個重要表現。因此，歷朝皇帝都非常重視這項儀式。

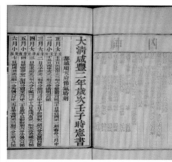

《大清咸豐二年時憲書》

《大清雍正三年七政經緯躔度時憲曆》

清代發佈曆書的這項活動在每年的十月朔日，也就是十月初一於午門外舉行，原稱為「頒曆」典禮。乾隆朝時，為了避乾隆帝「弘曆」的名諱，改稱「頒朔」。「頒朔」之日，王公大臣齊集午門之外，午門廣場設八張紅案、兩張黃案，太和門正中設兩張黃案。負責制定曆書的欽天監將曆書由欽天監送往午門廣場，將準備賜給王公大臣的曆書安置在午門外的紅案之上，呈獻給皇帝的曆書安置在黃案上。然後欽天監官員抬着黃案經由午門中門進入太和門，將曆書安置在預先設好的黃案上。欽天監官員三拜九叩，將曆書呈給皇帝後退出，午門外的王公大臣則在鴻臚寺官贊引下跪領曆書。此後，地方便可據此刊印新一年的曆書並發行。

明清兩代的曆書由國家天文台 —— 欽天監負責編撰。明代末期，德意志傳教士湯若望來到中國，進入欽天監，帶來了西方的天文曆法技術，也引發了中西曆法之爭。清軍入關後，湯若望憑藉天文曆法方面的學識和技能獲得了順治皇帝的賞識，任欽天監監正，負責對傳統曆法進行修正等。康熙朝初年，湯若望通過西法制定的新曆得到了朝廷認可和廣泛推行，引起了一些官員的不滿，被誣告入獄。後來湯若望的學生南懷仁接替了湯若望的職位，通過大量的實測，進一步證明了西方新曆法的準確性，他曾與中國官員在午門前實地測驗正午日影並取得勝利。經過南懷仁的不懈努力，康熙皇帝重新審理湯若望案，恢復了湯若望的名譽，也使西方曆法一直沿用到清王朝結束。

古代中國是一個以農立國的國度，春種秋收，農時對於中國人來說非常關鍵。因此象徵着春回大地的立春日是一個很重要的節日。這一天，各地的官員、百姓，為了迎接春天的到來，祈禱風調雨順、五穀豐登，都要舉行一系列迎春儀式，包括迎春、進春、鞭春等。

迎春的準備工作從上一年的六月就開始了，先由欽天監推算下一年立春的精確時刻，並繪製春圖。等到冬至後第一個辰日，從各地最神聖的地方取來水土，依照春圖來塑造、裝飾象徵春耕的芒神、春牛。

銅鍍金望遠鏡

此外，還要搭建一座象徵春耕與豐收的春山。立春當日，隆重的儀仗隊伍去郊外迎芒神、春牛、春山，這個過程稱為「迎春」；迎春的隊伍經郊外農田一直將芒神、春牛、春山送入當地衙署，這個過程稱為「進春」；之後地方官員都要用彩杖鞭打春牛三下，以示勸農，這個過程稱為「鞭春」。

在清代，皇家對農事尤為重視，要在午門前舉行盛大的進春儀式。立春前一日，京城地方最高官員順天府尹帶領府屬官吏，穿朝服去郊外迎春坊舉行祈禱祭祀儀式，然後選取生員將芒神、春牛、春山預先迎入禮部安放。立春日當天，順天府官員要將芒神、春牛、春山用神案提前抬放在午門廣場。立春時辰一到，再由禮部官員和順天府官員一同將春牛、春山和芒神抬進宮去，敬獻給皇帝。在皇帝御覽後將春牛、春山等安放在太和殿東暖閣，並把前一年的進獻抬回順天府。

芒神，又稱句芒、木神、春神。在《山海經》等文獻中，句芒是一種鳥身人面的神獸，主宰着草木發芽生長，掌管着農業，是春天祭祀中的主神。

迎春儀式上另外一個重要角色是春牛。牛作為農業生產中重要的勞動力，象徵着農事的繁榮，因為春牛多用泥土塑成，又稱土牛。在清代，芒神和春牛作為固定組合出現在迎春禮當中，芒神的形象也由神獸變成了可愛的牧童。而芒神的服飾顏色、穿着方式，土牛頭、頸、身、蹄的顏色和眼、耳、口、首的姿態都與當年立春日的天干、地支、五行等信息嚴格對應，不僅具有象徵意義，還具備一定的推算節氣乃至當年農耕氣候的功能。

春神句芒畫像石

春神句芒圖

⑬
受俘揚威

每逢戰事大捷，皇帝都會登上午門城樓受俘，
接受凱旋的將士進獻俘虜，弘揚國威。

「國之大事，在祀與戎。」（《左傳・成公十三年》）這句話的意思是國家最重要的事情有兩件：一是通過祭祀與天地神明溝通；二是通過戰爭開疆擴土，平定四方。因此，歷史上，中國十分重視戰爭前後的禮儀，早在《禮記》中就有詳細的記載，周天子在出征之前，會祭祀天、地、祖先，到達出征之地，還會為士兵祭禱，祈求戰爭的勝利。戰爭獲勝，不僅僅是作戰者的功勞，更要歸功於祖先授予的使命，以及從聖賢那裡習得的兵法戰略。因此，將士凱旋更要大行祭祀，獻上俘虜，告慰聖祖先賢。（《禮記・王制》：「天子將出征，類乎上帝，宜乎社，造乎禰，禡於所征之地；受命於祖，受成於學。出征，執有罪，反，釋奠於學，以訊馘告。」）

自周朝起，歷朝歷代的帝王均把受俘禮視為宣揚國威、彰顯王權的重要手段。清代初年雖然廣泛開疆拓土，征服軍民眾多，卻沒有制定並舉行受俘禮。直到雍正皇帝平定青海時，朝廷才正式舉行了受俘禮並規定了相應的儀式流程。整個清朝一共舉行過六次受俘禮，其中四次都是由乾隆皇帝舉行的。

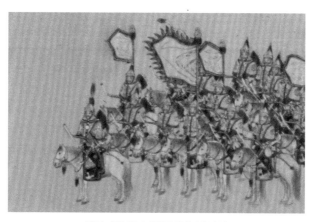

（清）《乾隆大閱圖卷》（局部）

　　清代的受俘禮在午門舉辦。受俘禮前一天，把俘虜押送到太廟和社稷壇外，由專門的承祭官主持儀式，儀式像四季祭祖、春秋祈福的儀式一樣隆重。受俘禮當天，午門前排列着威武的儀仗：鹵簿、仗馬、輦輅、寶象一直排到天安門外。

　　受俘禮當日，王公大臣等齊集午門，俘虜脖子上繫着白練，由凱旋將士押解着趴伏在午門之外。一陣金鼓樂鳴之後，皇帝登上午門城樓，升寶座，接受百官朝拜，儀式正式開始。押解俘虜的將士向皇帝跪奏平定某地俘獲俘虜的情況，並將俘虜獻給皇帝，請皇帝下旨處置俘虜。之後，皇帝會下旨處置俘虜並封賞將士。一般情況下，皇帝會下旨將俘虜押送刑部等候審訊判決，刑部官員領旨後就會將這些俘虜押送出天安門右門，送入刑部大牢關押或送到菜市口受刑。

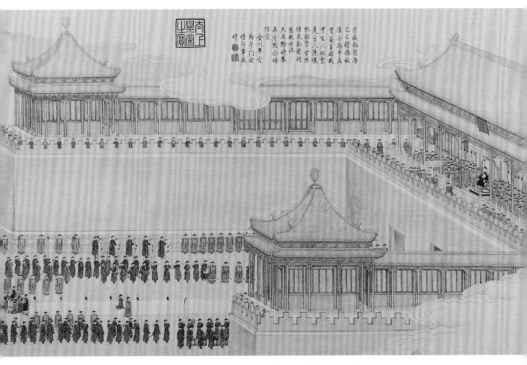

（清）《平定兩金川得勝圖》「受俘圖」（局部）

　　有些時候，皇帝為了表現寬仁也會赦免某些俘虜。俘虜會被當場解開綁縛並跪謝聖恩。例如，乾隆皇帝在平定了準噶爾部後，為了表現自己的寬仁以安定民心，不但赦免了準噶爾的最後一位大汗達瓦齊，還冊封他為親王，為他賜婚，並在京城賞賜了他一座豪華的宅院。然而，這個「戰俘王爺」卻無法適應遠離故土的生活，日漸消沉墮落，每天無所事事，只知吃喝玩樂，尤以在大池塘中驅放鴨鵝為樂。

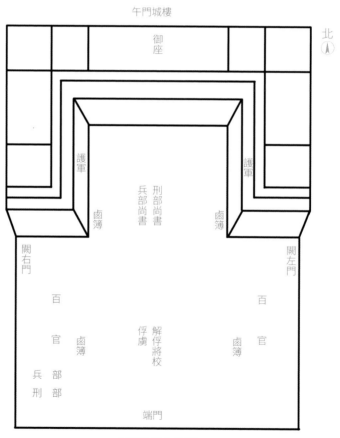

御門受俘位次圖

參照《欽定大清會典圖》卷二十七繪製。

④

朝儀赫赫

午門作為皇家各類典禮、朝會的必經之門，
自然有不少通行的禮儀規矩。

除了午門前，皇家更多的典禮、朝會活動是在午門以內的各個大殿和午門之外的各處壇廟舉辦的。午門就成了舉辦這些儀式的必經之路，午門前的廣場則扮演着「候備區」的角色。特殊的位置也使午門自然而然地成為皇家禮制的一道重要分界線 —— 能否進入午門，如何進出午門，是劃分等級的重要標誌之一。

最初，按照清代禮制，所有的王公大臣進入紫禁城的時候，都要在午門前下馬、落轎：大部分王公大臣都應在闕左門、闕右門的下馬碑處下馬、落轎，僅親王、郡王可以到午門前再下馬、落轎。此外，王公大臣的一切儀仗也都要候在午門外，根據品級的不同，進入午門時可跟隨一定數量的隨從。雍正初年，為了優撫行動不便的老臣，特意放寬了這一政策，特許六十五歲以上的老臣，可以乘馬、轎從東華門、西華門進入紫禁城。

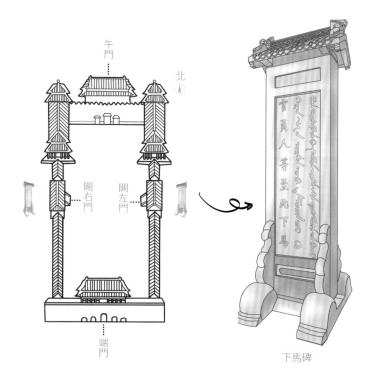

午門

北

闕右門　闕左門

端門

下馬碑

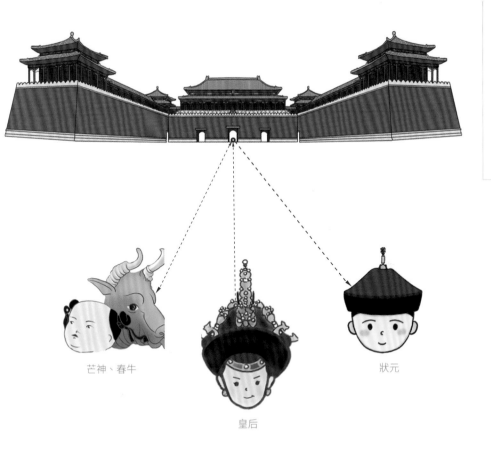

芒神、春牛

皇后

狀元

　　午門一共有 5 個門洞，正中間的門洞，尺寸最大，等級最高，為皇
帝御用，平日常閉不開。不過，歷史上午門中間的門洞也曾走過皇帝
以外的人。比如皇帝大婚當日，午門會裝飾一新，迎接皇后乘坐的鳳
輿經中間的門洞進入紫禁城；通過殿試選拔的狀元、榜眼和探花，也
允許高中及第後從中間的門洞出宮一次；典禮中的神位或重要道具，
如進春禮中的芒神、春牛，傳臚禮中的榜亭，頒朔禮中的曆書等，也
都可以從中門通過。

（明）《徐顯卿宦跡圖》
（局部）

這是該圖的楚藩持節部分。萬曆七年（1579）明神宗派徐顯卿前往湖北。徐顯卿隨冊寶亭從午門東側一路走出紫禁城時，中間門洞大門緊閉。

（清）《光緒大婚圖》　光緒皇帝大婚時，皇后鳳輿入宮的隊伍是從裝飾一新的午門中間
　　　（局部）　　　門洞進入紫禁城的。

　　皇帝上朝主要分大朝和常朝。大朝是在元旦、冬至、萬壽節、皇帝大婚、登基等重要日期舉辦的，是皇帝接受文武百官朝賀、參拜的典禮活動，具有很強的儀式性。大朝之日，午門的五門齊開，王公大臣等齊集午門，在朝房內排班列次，依照品級分別從不同的門洞進入紫禁城。五座門洞，除了皇上御用的中門，正面中門兩側的門的等級高於掖門。大朝會時，宗室王公走西側，一、二品官員走東側，三品以下官員則走左（東側）、右（西側）掖門。《京師生春詩意圖》中就繪有元旦群臣在午門前應召聚集的場景。

　　皇帝的鹵簿也會從天安門一直擺至太和殿前。午門外所陳設的，是華麗的五輅和五隻寶象。輅是帶篷子、有車輪的車。朝會、祭祀及午門受俘等典禮都會在午門前陳設五輅。五輅分別是玉輅、金輅、象輅、革輅和木輅。玉輅飾以青色，金輅飾以黃色，此二輅以象駕車；象輅飾以紅色，革輅飾以泥銀色，木輅飾以黑色，此三輅用馬駕車。

　　五隻寶象身上掛着繪有金龍彩雲的絡轡，背上馱着嵌滿珠寶的銅鍍金寶瓶。大象「服重致遠，行如丘徙」「行必端，履必深」，用以象徵君主賢明、政清民和、天下太平。象背上馱着的寶瓶裝有五穀，寓意「太平有象」「五穀豐登」。此外，儀仗樂隊也會列隊在寶象之後。

五輅和寶象

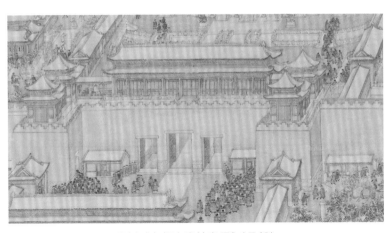

（清）《京師生春詩意圖》（局部）

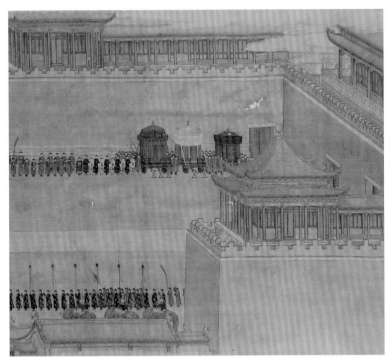

（清）《乾隆皇帝南巡圖卷》第十二卷（局部）

⑤
朝事悠悠

　　午門前不僅是重要的禮儀場所,還是王公大臣上朝前及
處理部分公務的集合地點。看看官員們在午門前的表現,
便可以推知朝廷上下對待政務的態度。

　　清代皇帝每月初五、十五、二十五還會舉辦常朝。常朝是皇帝聽取、處理政務最主要的「辦公會議」，由王公、八旗武官、六部九卿等文武官員參加。同樣，在上朝之前，王公大臣會在午門朝房按照品級排班列隊，在專人的引導下依次進入紫禁城。

　　而在不上朝的日子裡，王公大臣也要在午門前的朝房內輪值排班。這不僅是一種禮制的要求，更是方便皇帝有針對性地召見部分官員及防備緊急情況的發生。值班時還會有專門的監察官員巡視，考察官員是否按時到崗、行為舉止是否規範得宜。官員稍有差池，便可能遭到監察官員的彈劾。

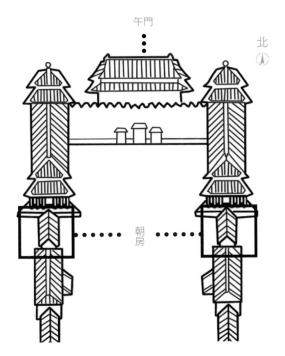

午門外朝房位置

臺省之設言責斯專寄以耳目寧可具員通明無滯公正無偏黨援
宣化畛域宜捐洞達政體斯曰能喻古芳諍玉風規凜然訏謨讜論
垂光簡編朕每覽繹如鑑在盂居是官者表裏方直精白乃心克廣
之感以儆貪墨毋據細務苟簑言職毋紛成憲妄遷胸臆書思入告
大藏國什民告藏否黜陟凡所敷陳敦將恫愊風霜之任以懲奸慝搏
輯之
當寧對揚沽名匪正營私孔傷或藏嫌怨諂為雌黃受人指囑尤為
不藏形諸奏牘有玷皂橐職司獻替匪宜審詳敕爾在公風紀巖廊

《御製台省箴》碑漢文碑文

康熙皇帝對文武百官上朝的要求尤其嚴格，他要求上至王公、將軍，下至普通官員，無論是否承擔政務、有無本章啟奏，上朝之時都要齊集午門列班，專門命令監察官員留意報告是否有官員懶怠逃避上朝。他專門在午門朝房外安置了兩塊《御製台省箴》石碑，用滿漢兩種文字的碑文強調了負責監察的言官的重要性，用以勉勵監察官員、鞭策文武百官。

因為午門之外是官員上朝前集合的地點，也就成了不同衙門大臣集中議事的一個場所。康熙皇帝曾着令各衙門官員聚集午門，商議賑災方案、審結官員貪污案件等。

除了前面所說的舉辦典禮、大臣準備上朝、集會議事，午門外的廣場還會用於處理一些日常公務：皇帝、皇后生日，接受官員進獻的表箋、賀禮；皇帝接受番邦使節的朝拜與進貢並進行封賞；新任命的地方官員離京赴任前向皇帝謝恩辭行；年邁官員向皇帝申請告老還鄉等。然而，在午門前執行的公務也不總是喜氣洋洋。午門不僅是接受朝賀、進獻的地點，也是皇帝申斥乃至責罰大臣的地方。

清代的官員如果犯錯，會在午門之外遭到申斥；而在明代，錯誤嚴重的官員則會被「打屁股」，也就是施以廷杖之刑，場面相當慘烈，有的大臣甚至會被活活打死。說到這裡不免要特別說明一句，廷杖已經是在午門外進行的最為嚴酷的刑罰，所謂「推出午門斬首」的情況，是並不存在的。

午門作為紫禁城的門戶，六百年來以巍峨壯麗的身姿彰顯着紫禁城的威嚴與榮耀，也見證了歷史的變遷與興衰。

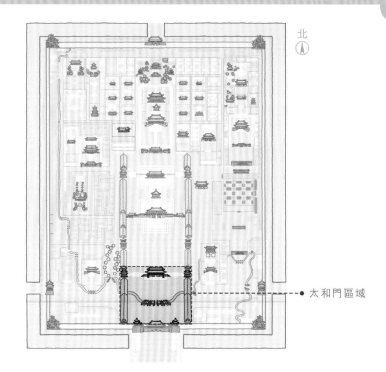

故宮平面示意圖

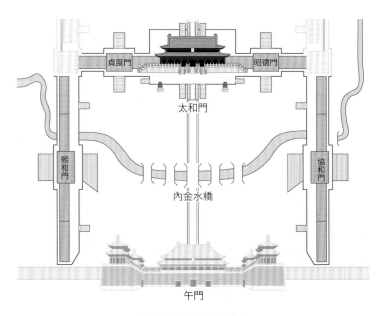

太和門區域平面示意圖

第二站

探秘太和門

所處位置：午門之後，三大殿前引

建築特色：紫禁城內最雄偉高大的一座宮門

建築功能：明朝這裡是皇帝舉行御門聽政的場所，清初功能一度沿用。尤以順治皇帝，他在此頒詔即位，大赦天下，派兵出征

本站專題：秩序井然、各行其「道」、宮門政事、明代遺珍、百孔千瘡

編繪作者：（文）李穎翀　（圖）劉暢

穿過午門，我們就正式進入了紫禁城（現故宮博物院）。首先映入眼簾的是一處寬廣的廣場 —— 規制森嚴，設計精巧，流水潺潺，這就是太和門廣場。高高的宮牆之內雖然不缺巍峨的宮殿、精巧的院落，但壯美而靈動的卻只有太和門廣場這一處。

作為從午門步入皇家宮城後的第一站，太和門廣場西守武英殿、西華門，東鎖文華殿、東華門，北托太和殿等宮廷核心區域，雖有院牆連廊環繞，卻又四通八達。它既壯美無限、氣勢磅礴，又不乏紅牆碧水的溫柔，是紫禁城中軸線上一道亮麗的風景線。

①
秩序井然

在南北取直、東西對稱的紫禁城裡，
建築常常中軸對稱。
午門之後就是秩序井然的太和門廣場。

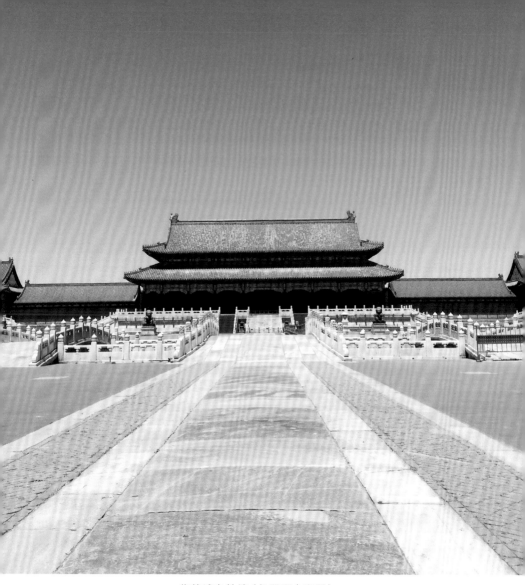

紫禁城中軸線（午門至太和門）

　　走過狹長的通道，穿過午門門洞之後，進入一個寬廣的大庭院，忽然間視野開闊，你會不會覺得豁然開朗？從午門走入紫禁城，就是這樣的感覺。當你穿過長長的午門門洞，進入的就是寬廣的太和門廣場。

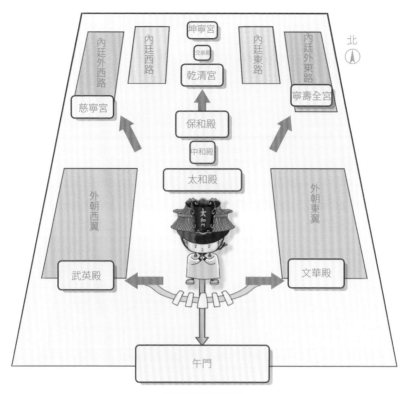

紫禁城平面簡圖

　　太和門廣場南北寬 130 米，東西長 200 米，整體呈長方形，面積約
26000 平方米，由宮門、院牆及輔助建築廡房圍合而成，包括 6 座門，
8 條通道。從這裡一路往北可以到達紫禁城最重要的建築群 —— 太和
殿、中和殿、保和殿、乾清宮；向西過熙和門可到達紫禁城西南的武
英殿區域和西北的慈寧宮區域；向東過協和門則可以到達東南的文華
殿區域和東北的寧壽全宮區域。作為進入紫禁城的第一站，太和門廣
場既是一處四通八達的交通樞紐，也是一個宮城與宮殿建築的緩衝區。
它猶如紫禁城的玄關，我們在此即可窺見整個紫禁城的設計規則與建
造規律。

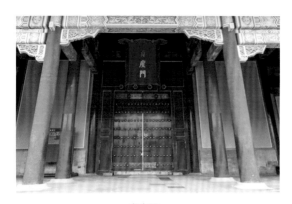

貞度門

太和門兩側對稱分佈的
貞度門和昭德門

昭德門

　　「對稱性」在太和門廣場的建築規劃、外觀設計等各個方面體現得淋漓盡致。首先，所有建築均以一條莊重的南北中軸主線串起。圍合太和門廣場的建築包括 6 座門，除南北相望、軸對稱的太和門和午門，還包括太和門兩側對稱分佈的貞度門和昭德門，分別位於廣場東西側的協和門與熙和門。另東北、西北角各有崇樓一處，東、西高台各有廡房 20 間。其次，東西對稱的建築均採用相同的外觀設計，且建築本身一般也是平面軸對稱設計，佈置均齊，無論是屋頂、樑柱、門欄和坡道，還是建築上面的彩畫等都是井井有條，整齊劃一，精緻非常。

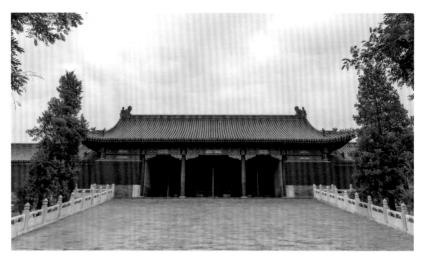

協和門

熙和門

廣場東西側的協和門與熙和門

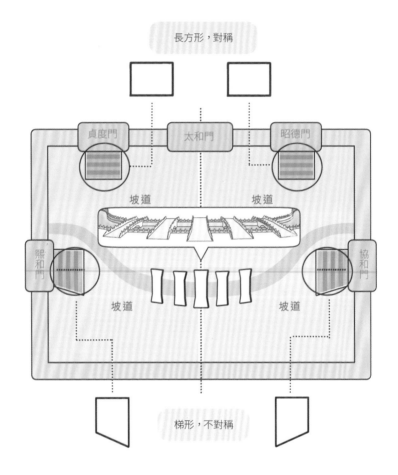

廣場上的對稱圖形與不對稱圖形

　　但在這個充滿對稱元素的廣場上，也並非所有建築元素都完全對稱。例如，各門前的坡道，平面圖一般為「長方形」。但熙和門與協和門前的坡道卻與眾不同，平面呈「梯形」。可見，此處設計雖然遵循了大的中軸線對稱原則，卻打破了建築本身平面軸對稱的原則。為什麼呢？

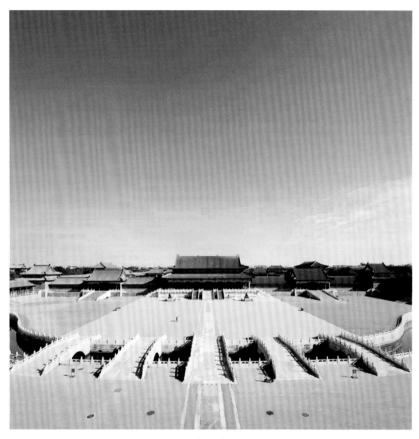

太和門廣場

　　俯瞰太和門廣場，中部是蜿蜒而過的內金水河，其形狀像一條飛舞的帛帶，中間向南突出，兩側對稱彎曲。熙和門與協和門前不規則的坡道正是為了適應這條彎彎的內金水河。內金水河上的五座內金水橋也與此類似，在保證中軸線對稱分佈的基礎上，橋身形狀則隨河流彎曲之勢變化。

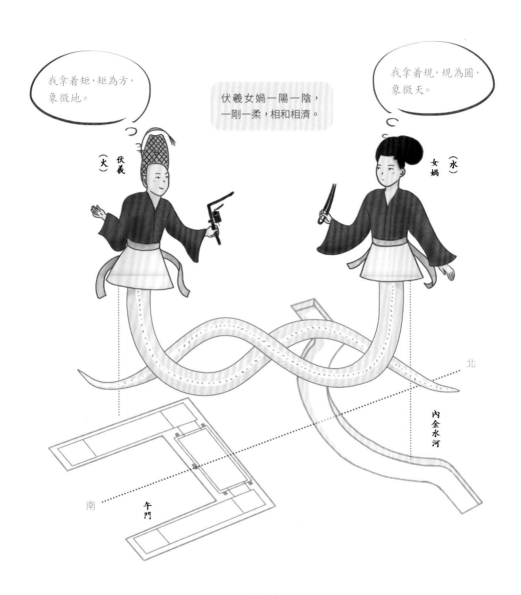

規矩方圓

內金水河的設計眾說紛紜。有人說，這條內金水河是皇帝在禁中緩緩舒展的一張弓，河上的五座橋則是皇帝憑弓射向人間的五種德行（仁、義、禮、智、信）。還有人認為，從陰陽五行學說的角度分析，午門在南側，代表火；內金水河在北側，代表水，二者形狀又一方一圓，這樣的設計非常和諧。正如人們所熟知的女媧、伏羲兩位上古大神——他們的形象常常同時出現，一人持規，一人持矩，規為圓，矩為方，二者也是方圓相濟，陰陽相合。無論如何，內金水河蜿蜒曲折地流過太和門廣場，不僅為廣場的用水、排水和消防等提供了便利，也在廣場的對稱與平衡的秩序美中增添了一絲靈動與跳躍。

作為紫禁城的「玄關」，太和門廣場讓初入宮禁者不僅能感受到紫禁城規劃建造的秩序，也為紫禁城的宏偉及皇家莊嚴所震撼。太和門廣場周圍的建築都建在磚石疊砌的高台上，中軸線上的建築尤為壯麗，將宮廷建築特有的壯偉和肅穆展露無遺。

⓪② 各行其「道」

帝制時代，等級森嚴，
皇帝甚至走道都有專用「御路」，
真是「不走尋常路」。
不僅如此，
不同身份等級的人也需規行矩步、各行其「道」。

紫禁城裡的道路有千萬條，幾乎每條都有每條的規矩。路與路之間有明確的區別——位置、寬度、建造材質、裝飾……都有可能成為區分各條道路行走人身份的標識。秩序井然的太和門廣場上從午門至太和門的通道就不止一條，不同的通道便是為不同身份的人設計的。

城門門洞的使用在許多場合都有具體的規定。從中間門洞出入是皇帝的特權。常朝時，文武官員一般從左側門洞出入，宗室王公一般從右側門洞出入。大朝時，進出的人多，所以會開啟左右掖門供三品以下文武官員進出。殿試時，午門兩側掖門也會開啟。進宮考試的考生，由鴻臚寺官員引入，按照會試名次，單數走左掖門，雙數走右掖門。

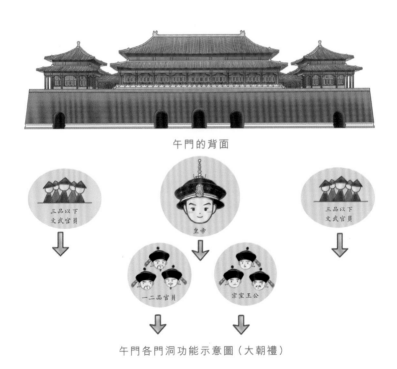

午門的背面

午門各門洞功能示意圖（大朝禮）

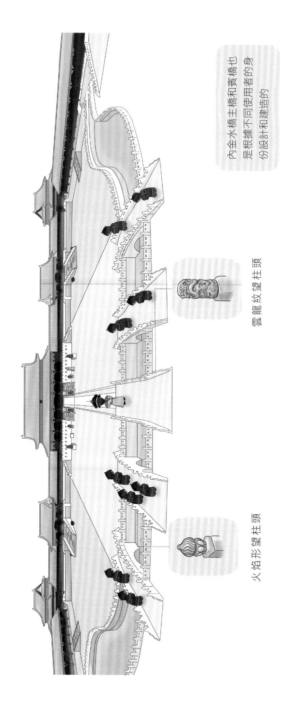

內金水橋主橋和賓橋也是根據不同使用者的身份設計和建造的

雲龍紋望柱頭

火焰形望柱頭

內金水橋使用示意圖

火焰形望柱頭

　　從午門到達太和門要經過內金水河。與午門門洞對應，河上設漢白玉單孔橋 5 座。中軸線上的橋是主橋，也是御路橋，橋面最寬，供皇帝行走。兩側的 4 座橋則是賓橋，比主橋略窄，供王公大臣行走。

　　五座橋僅有主橋橋面採用平面軸對稱設計，中間窄兩頭寬。4 座賓橋隨內金水河走向橋面均略有弧度。值得注意的是，賓橋橋面雖非軸對稱圖形，但整體上仍以中軸線對稱佈局。

　　主橋與賓橋的「身份」差異不僅體現在橋的尺寸、形狀和位置上，橋體裝飾也有區別。主橋兩側的漢白玉石雕花欄杆採用了雲龍紋望柱頭。柱頭上高浮雕雲龍紋，龍身下襯雲朵，華貴而優美，代表的是真龍天子。賓橋則採用了火焰形望柱頭。這在紫禁城許多地方都能見到，等級比雲龍紋望柱頭低了許多。

　　內金水橋主橋至太和門一線以御路相連。御路也是皇帝特權的體現，主要用於重要建築群之間的連通，在中軸線上最為常見。普通的道路用青石、方磚或長磚鋪成，但皇帝專用的高等級道路 —— 御路則用大塊方形青石墁地，鋪成的路面略呈弧形，兩側還有青磚鋪設的排水功能區「散水」，雨天也不會存水。御路路面平整乾淨，若是恰逢下雪，上面的冰雪似乎也消失得比別處快些。

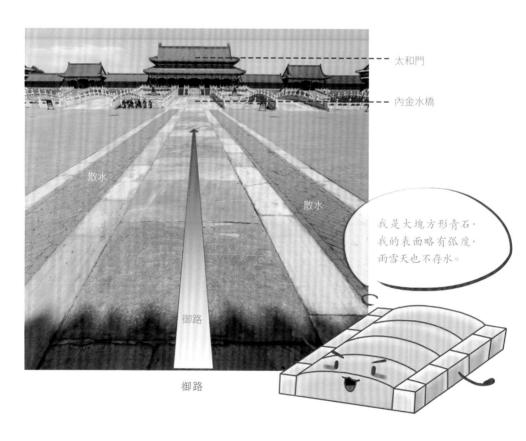

御路

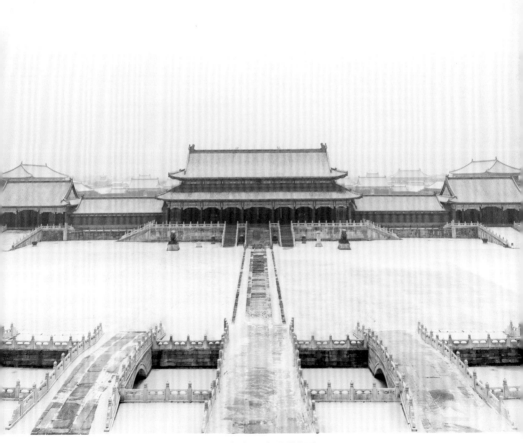

下雪天太和門廣場的御路

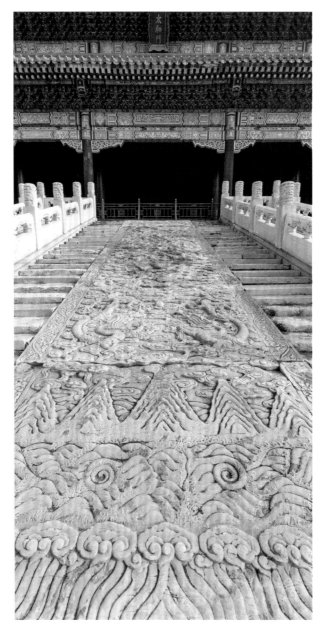

太和門前丹陛石和丹陛石上的雲龍紋、海水江崖紋

太和門前的丹陛石也是御路的一種形式。此處大石雕上的花紋為海水江崖和雲龍圖案，這些圖案可是皇帝的特權，其他人本不可僭越。然而從歷史圖像中我們可以發現御路並不是皇帝的專屬。如為光緒皇帝舉行大婚典禮時，婚前納采禮的隊伍、後來冊立奉迎的轎輦都是允許通過內金水橋中的御路橋，一路沿着御路穿過太和門中門洞進出宮禁的。

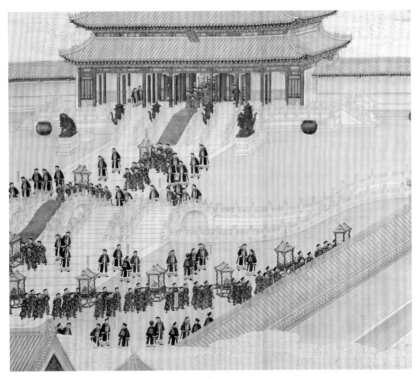

（清）《光緒大婚圖》
（局部）

這是光緒皇帝大婚前納采禮的一個場景。圖中顯示給皇后家的禮物正在經過太和門廣場。

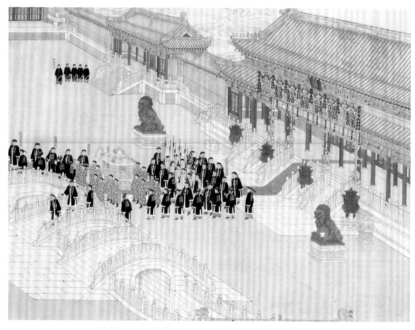

（清）《光緒大婚圖》
（局部）

這是冊立奉迎的一個場景。迎娶皇后的鳳輿即將從太和門出發。

　　細數起來，「御路」果然都不是尋常路，概括來說有以下特點：位置必須正中，因為中軸線是皇帝的特權；規模必須和別的通道有明顯區別；道路設計需要考慮到各種天氣因素；裝飾或設計必須精巧，真龍天子配以龍紋再合適不過了。當然，皇帝也為各類可以來到太和門廣場的人規定了適合他們的路線。如若有人走在不該走的路上，還有可能掉腦袋呢。

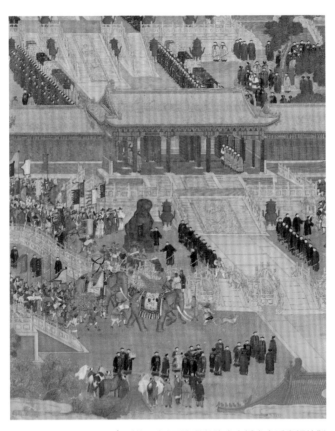

（清）《萬國來朝圖》
（局部）

《萬國來朝圖》是乾隆皇帝授意宮廷畫師繪製的。它展現了「藩屬及外國使者到紫禁城朝賀」的繁榮景象。圖中太和門廣場上人潮湧動，但中間的御路卻空無一人。

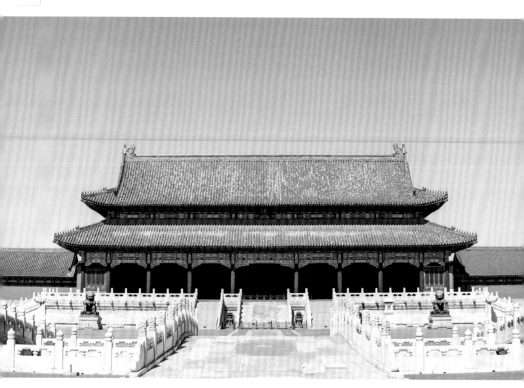

太和門

⑬
宮門政事

照常理，皇帝應該在紫禁城最華麗的宮殿指點江山，
處理政務。然而，太和門
既不是紫禁城前朝最重要的建築，
也不是最華美的宮殿，
卻一度被皇帝選為王朝的政治中心。
廣場上的其他宮門也因此一度經歷血雨腥風。

　　皇帝作為一國之君，處理日常政務最基本的形式就是上朝聽政。聽政時，皇帝與大臣面對面溝通政情，對國家大事全面考量。一國的政事決策、法令傳達都在這裡發生。可見，皇帝上朝聽政的「會議室」多麼重要。「會議室」附近的地方地位也舉足輕重，不僅有過宦官之爭，還曾發生大臣們冒死進諫的事情。

明太祖朱元璋

明代永樂皇帝朱棣興建紫禁城時在如今三大殿（太和殿、中和殿與保和殿）原址上建有奉天殿、華蓋殿和謹身殿，聽政「會議室」就設在三大殿。但他搬入紫禁城不過百日，三大殿便遭雷擊，起火焚毀。朱棣認為這是天意，不敢即時重修，於是就將「會議室」挪到了當時三大殿前的大門奉天門（即今日的太和門）處。

明太祖朱元璋開國後已立下每日臨朝的祖制，朱棣則將其改為「御門聽政」，從此皇帝在宮門處上朝議政。初期，子孫除節慶、喪日之外，還能堅持每日清晨在奉天門聽政，但明中後期的皇帝越發貪圖享樂，有的甚至疏於朝政，還常常不臨朝。

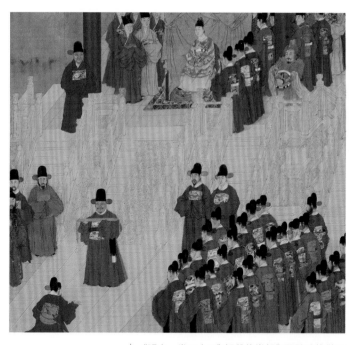

（明）《徐顯卿宦跡圖》
（局部）

《明史·卷五十三》記載的常朝御門聽政的儀式為「⋯⋯有欽差官及外國人領敕，坊局官一人奉敕立內閣後，稍上，候領敕官辭，奉敕官承旨由左陛下，循御道授之。」圖為「金台捧敕」部分，表現的正是明神宗（萬曆皇帝）時期徐顯卿作為奉敕官頒旨的場景。

　　清順治皇帝仍在太和門臨朝，康熙六年（1667）以後，「御門聽政」就挪到紫禁城內廷的乾清門了。

　　這麼說來，「御門聽政」制度發端於明初永樂皇帝，而且是被迫為之的了？可為什麼清代皇帝決定更換會議地點卻仍選擇了一座宮門呢？這就要從「天人感應」「真命天子」的說法講起了。古人認為天帝在上，露天聽政時天子賢明公正、勤政愛民的心更「昭然」，且風吹日

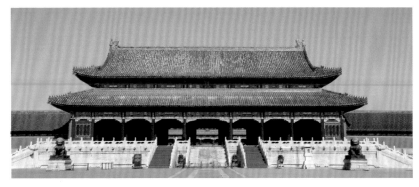

太和門

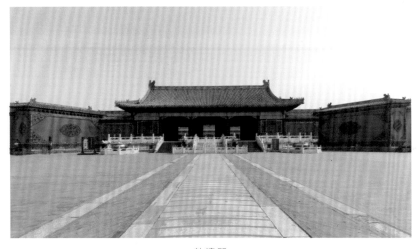

乾清門

曬雨淋下依然孜孜不倦、兢兢業業更能凸顯天子的「敬業精神」，也是「天將降大任於斯人」的明證。所以，即使皇帝的宮門常朝相當於露天辦公，條件遠不如其他華美的宮殿，但「御門聽政」仍然代代傳襲。

除太和門、乾清門外，太和門廣場上的貞度門、協和門也曾作為聽政之所。貞度門明代稱宣治門（改宣治門前稱西角門），明仁宗朱高熾曾在此聽政。而協和門（明代稱左順門）聽政則與明英宗朱祁鎮和他的弟弟朱祁鈺有關。英宗當政時遇瓦剌來犯，不聽群臣勸諫執意帶兵親征，最後被俘。國不可一日無君，他的弟弟朱祁鈺因此協理政事，後來即皇帝位。朱祁鈺就曾在奉天門東側的左順門處御朝辦事。

太和門廣場因在明代時長期作為聽政之所，所以這個博大的庭院也是各種政治鬧劇高發之處。明正德年間太監劉瑾專權亂政。正德三年（1508）的一天，正德皇帝在奉天門早朝聽政剛剛結束，要退朝時，忽在御道上見到一封匿名文書，內容是揭露劉瑾亂政罪行。

劉瑾當場大發淫威，不僅不讓文武百官退朝，甚至讓文武大臣都跪在奉天門前，威逼群臣舉報寫信之人。當天在場官員三百餘人全部下獄，釀成了正德帝即位以來的最大冤獄。

正德皇帝之後，嘉靖皇帝在奉天門東側的左順門因「大禮議」又與群臣發生衝突。嘉靖皇帝並非正德皇帝的兒子，而是他的堂弟。為了讓自己繼承大統更加名正言順，嘉靖皇帝在當上皇帝後一門心思希望追封自己的親生父親為帝，並要稱自己的母親為太后。閣臣認為此舉「不足取信天下」，紛紛上書，並集結於左順門高聲力諫。這場鬧劇最後以跪諫 134 人下獄，所有參與者全部治罪告終，甚至有 17 人死於廷杖。

宮門政治是明清政治歷史的一大特色。太和門廣場因在明代時長期作為聽政之所，所以政治事件多發。如今，斗轉星移，留下的只是這恢宏的太和門，靈秀的內金水河，博大的庭院式廣場。

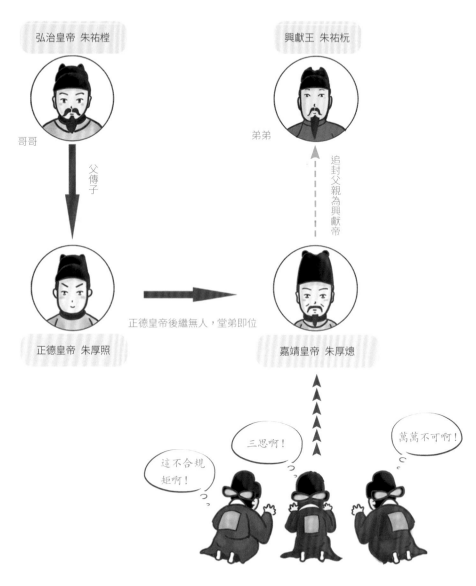

大禮議之爭主要人物關係示意

Ⓞ④

明代遺珍

中國有句古話「一朝天子一朝臣」，然而
清代皇帝掌管紫禁城後卻未完全更換其中的明代陳設，
太和門廣場上就有好幾處。
它們靜默不語，身上的滄桑卻似訴說着朝代更迭、
滄海桑田的故事。

　　1644 年，順治皇帝入主紫禁城。歷經戰火，又逢易主，紫禁城的許多宮殿都有損毀，清廷或修繕，或在原基礎上重建，甚至還改變了部分區域的佈局。太和門區域更是改頭換面，順治皇帝入主紫禁城不久便修改了該區域的各宮門名稱。部分建築也因各種緣由於清代重建或修葺。然而令人訝異的是，太和門廣場上的明代陳設卻大多保留完好，且留存至今。

太和門是中軸線上最年輕的建築。清光緒十四年（1888），太和門及旁邊的貞度門、昭德門都被火燒毀，現在的太和門是光緒十五年（1889）重建的。

太和門前，有兩件頗為「神秘」的漢白玉石雕。西側是一個方方正正的石盒子，高 127.5 厘米，體量約 1 立方米。方形石盒子分三部分，頂部為帶盤龍紐的盒蓋，中部為盒身，底部為雕花基座，看起來與擺在交泰殿中盛放二十五璽的寶盝形狀類似。這個方盒被稱為石匱。

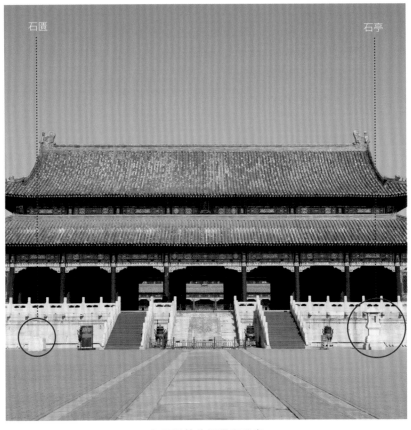

太和門前的石匱和石亭

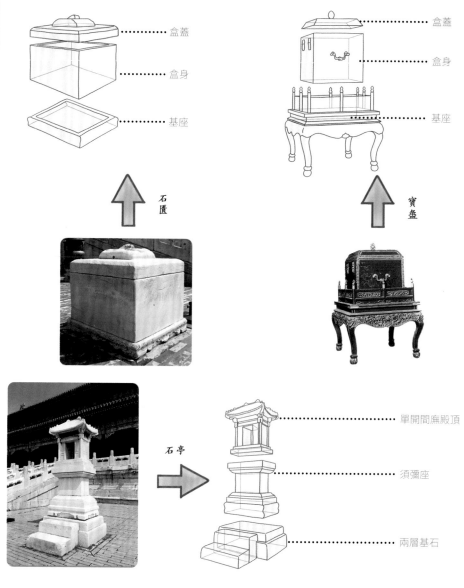

盒蓋

盒身

基座

盒蓋

盒身

基座

石匣

寶盝

單開間廡殿頂

石亭

須彌座

兩層基石

石匣、寶盝及石亭結構圖

　　與石匱相對，東側立有一座漢白玉石亭。石亭高 3.5 米左右，也可以分為三部分。上部是單開間廡殿頂建築，南北通透，東西為閉合的一組對開門；中部為一個承托石亭的須彌座；下部為兩層基石，基石南側還設置了台階。

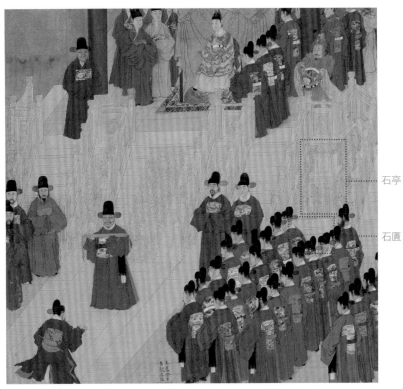

石亭

石匱

（明）《徐顯卿宦跡圖》（局部）　｜　明代奉天門（今太和門）廣場上的石亭和石匱擺放位置與如今不同，都在奉天門前東側。

石匣　　　　　　　　　　　　　　　　　石亭

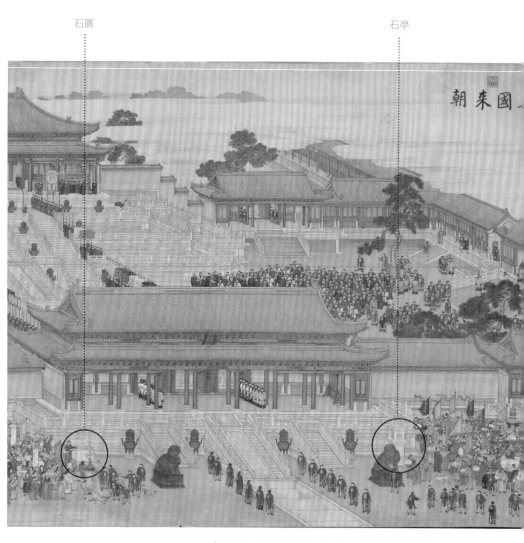

朝來國

（清）《萬國來朝圖》
（局部）

這幅《萬國來朝圖》是《清人臚歡薈景圖冊》的
一部分，也是乾隆年間完成的。圖中可見石匣被
挪到太和門西側，東側獅子身後是石亭。

　　即便歷經百年風霜，石匱上的花紋、蟠龍，石亭的屋檐、斗栱、須彌座上的一點一線仍清晰可見。然而它們的功能是什麼呢？為什麼在清代它們被分置太和門前兩側？這不僅是如今我們的疑問，也是清代嘉慶皇帝的疑問。傳說他曾經問起這兩個石雕的名稱、由來和功能，可南書房、翰林院等都沒人能回答。近年也有專家關注到這對石雕，但依舊只能憑早期文獻中的隻言片語和歷史遺跡，結合太和門的功能去推測各種可能性。

　　相傳，紀曉嵐認為石匱裡面有穀物，象徵社稷，而石亭則被推測為放時辰牌之處，表示敬畏天時；也有人認為石匱與放置寶璽的寶盝形制類似，石亭則可能是詔書亭，二者象徵着皇家冊寶制度。

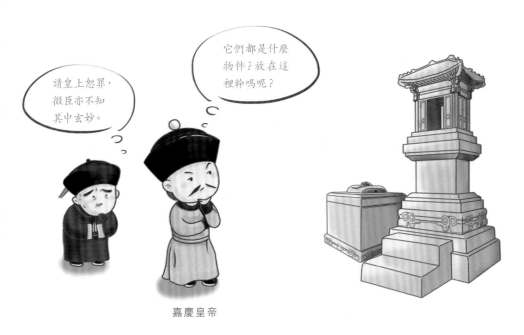

嘉慶皇帝

　　同石匱與石亭相比，太和門前那對青綠色的大銅獅更加顯眼。兩
隻銅獅的銅鑄底座下均又設置了漢白玉石須彌座，通高 4.32 米，是紫
禁城內現存六對銅獅中最高大的一對。它們一東一西，一雄一雌：東
側雄獅腳踏繡球，象徵着皇家權力一統天下；西側雌獅左足撫慰幼獅，
象徵皇家子孫延綿昌盛。

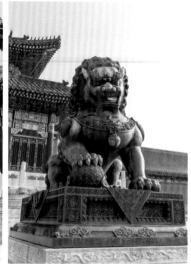

太和門前的銅獅

西側雌獅足下踩一隻幼獅代表子孫昌盛，東側雄獅足下踩一個繡球代表皇權一統。

太和門前西側雌獅

太和門前東側雄獅

銅獅子身上的斑點

　　這對銅獅早在明代就已經鑄
就，經過時光的打磨，銅獅表面
雖光滑鋥亮，卻有不少顏色深淺
不一的方塊形斑點。這些斑點從
何而來呢？原來，那時的鑄造技
術沒有現在高超，有時剛鑄造出
來的物件就會有大大小小的砂
眼，隨着時間推移，有些小砂眼
還會變大。於是人們就用一種簡
易的修復技術：在砂眼處鏨出方
形的小坑，再用大小合適的銅塊
鏨補，而後打磨平整。這樣，剛
修整完的銅獅看起來光滑平整，
但不同鏨補時間使用的銅塊成分
有差別，加上風吹日曬雨淋，時
間長了色差逐漸變大，就變成如
今的滿身斑點了。

銅鑄器砂眼的鏨補方法

太和門兩側的貞度門、昭德門前各陳設有一對大鐵缸,稱為太平缸,用於儲水防火。紫禁城的殿堂屋宇前幾乎都陳設有太平缸,少則一對,多則幾對。人們也稱它們為「門海」,取「門前大海」之意,因為人們相信門前有海則無火災。無火便是吉祥,因此它們還有「吉祥缸」的稱呼。

據說清代紫禁城內共有大小水缸 308 口,既有銅質的,也有鐵質的。銅質的多為清代產品,鐵質的則多是明代遺物。太和門前的大鐵缸上就有「大明弘治四年御用監吉日造」(弘治四年為 1491 年) 銘文,它們也是目前紫禁城內年代最早的太平缸。

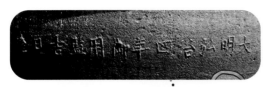

大明弘治四年御用
監吉日造

水缸上的明代弘治四年款

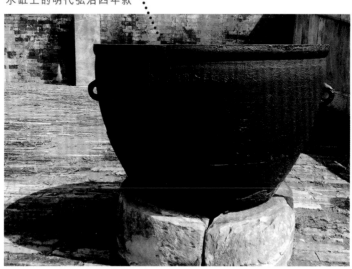

太和門前的明代大缸 (紫禁城現存最早的明代鐵缸)

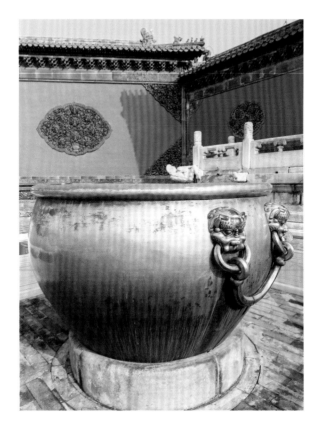

乾清門前清代鎦金銅缸

　　當然僅依憑質地（銅、鐵）來區分太平缸的時代是不行的，不同時代的太平缸樣貌也不盡相同。明代的太平缸往往兩側有素耳圓環，缸身都是口大下收，而清代的缸則是腹大口收，兩側有獸面鋪首裝飾的環耳，不僅儲水量增加，而且更加華麗。

　　無論是石匱、石亭，還是銅獅、鐵缸，這些明代時期的珍寶現今依然保存完好。清廷保留它們的原因至今未明，也許是將其作為戰利品進行展示；也許是讓後世皇族保持警醒；又或者是驚歎於明代的曠世之作，留作後人享用……流光易逝而金石仍存。

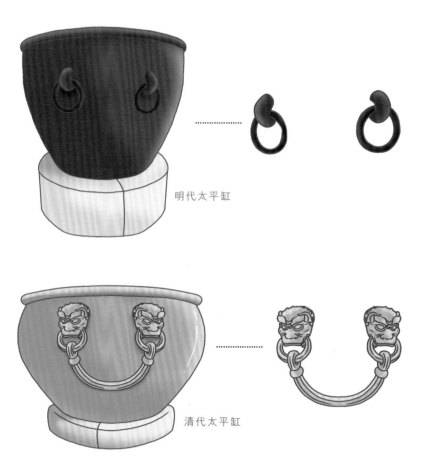

明代太平缸

清代太平缸

明清太平缸的外形、裝飾都不相同

⑤

百孔千機

　　朱牆黃瓦，雕欄玉砌，太和門廣場的營建和設計可謂
工巧精湛。就連屋牆、欄杆、坡道、石橋上的各式孔洞
也是匠人特意設計的，滿滿都是「心機」！

　　建造紫禁城的工匠們在各種建築上設計了各式各樣、大小不一的孔洞。僅太和門廣場上就有大小、功能各異的孔洞 400 餘個。它們看起來微不足道，其實意義非凡。

　　排水孔是最多樣也是最常見的。紫禁城的排水系統包括建築排水系統、地下排水系統和地面排水系統三部分。建築排水系統主要指屋頂上的筒瓦、板瓦、滴水等，地下排水系統指地底下的溝渠，而地面排水系統就主要由各種各樣的排水孔組成。

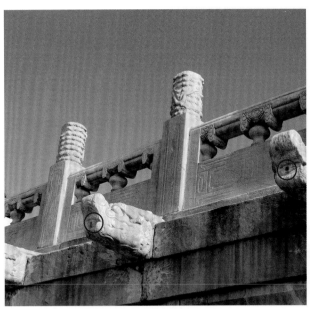

螭首口部的排水圓孔

內金水橋欄板下
的雨水口

高台建築欄板下
的雨水口

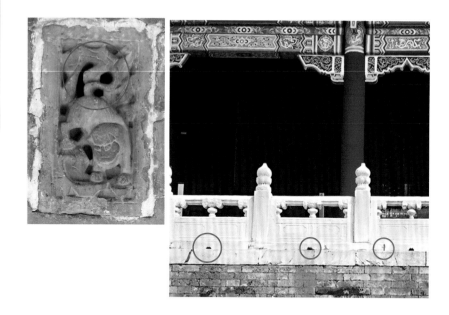

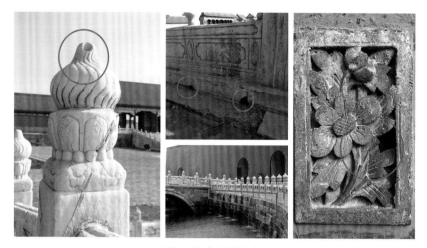

建築上各式各樣的孔洞

太和門廣場上的排水孔一共有三類。第一類是小號排水孔，包括高台建築欄板下、內金水橋欄板下的雨水排放口，還有太和門高台外圍每隔約 1 米設置的螭首口部的圓孔。這些排水孔都是連通建築地面與建築外側空間的，一旦下暴雨，可迅速排出地面積水。

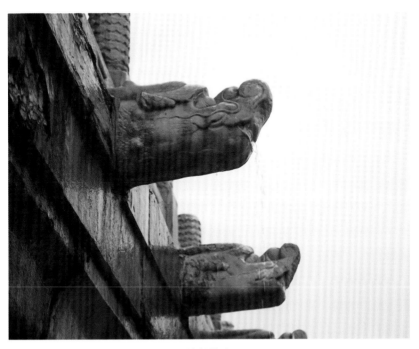

螭首排水

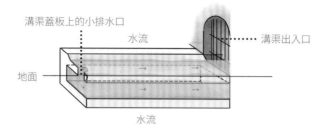

溝渠蓋板上的小排水口

水流

溝渠出入口

地面

水流

溝渠與溝渠出入口排水

　　第二類是溝渠的出入口，包括太和門、貞度門、昭德門等門下的石階底部的雨水口和內金水橋東西兩側的明渠出入口。紫禁城北高南低，太和門廣場的建築和地面又是中間高四周低，所以台基邊緣處於地勢較低處。石階下的雨水口連通着台基邊上的排水溝渠，溝渠表面鋪蓋石板，蓋板上還鑿出凹形淺槽，並設小排水口。這樣小雨來襲，雨水順着地勢，流到廣場周圍的水渠蓋板上，蓋板上的淺槽便匯集水流，直接通過小排水口排入板下溝渠；若是瓢潑大雨，雨水量較大，蓋板的淺槽因直通溝渠的出入口，也能加速雨水排出。

排水溝滴

城台上的排水溝滴

第三類是城台上排水溝滴的出入口。太和門廣場南側的午門上共有 4 個排水溝滴，每個排水溝滴又連接着城台上的排水石槽。紫禁城城台的設計是外側高，內側低，這樣雨水便會順勢匯集到石槽，通過石槽和排水溝滴排出。

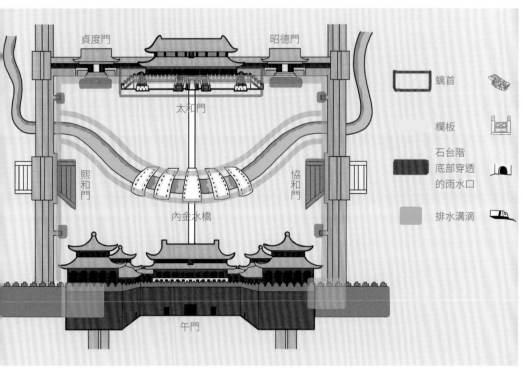

貞度門　昭德門

太和門

熙和門　協和門

內金水橋

午門

蝸首

欄板

石台階底部穿透的雨水口

排水溝滴

太和門廣場排水孔分佈示意圖

如此強大的排水系統，哪怕是瓢潑大雨來襲，只要排水孔們各司其職，紫禁城就基本不會被淹。當然，建成 600 年來，也是有例外的。《徐顯卿宦跡圖》中就描繪過幾變湖海的太和門廣場。那是萬曆十五年（1587），史料記載當時北京城遭遇大水災，城內多處坍塌。太和門廣場上也是可以看海了，不僅有人洗洗涮涮，水鳥等動物也是悠然自得。

（明）《徐顯卿宦跡圖》
（局部）

萬曆十五年北京城遭遇大水災，
太和門廣場被淹。

貞度門旁山牆上的透風

透風透氣原理

宮殿透風則是一類兼具審美與實用功能的「心機孔」。古代木構建築設計精巧，能夠做到「牆倒屋不塌」，這其中真正起承重、支撐作用的是建築的樑柱。所以，為了保證木樑柱的使用壽命，用於建造宮殿的木樑柱都要經過近十道工序才可以投入使用，人們還發明了「透風」，為柱子創造良好的「生存環境」，以延長其使用壽命。

透風是山牆上用磚鏤雕的小窗戶。每一個透風必對應着山牆內包裹的一根柱子，柱子周圍空間裡的空氣通過透風與外界相連，這樣長期包裹在山牆裡的柱子便不容易因空氣濕熱阻滯而糟朽。

087

太和殿廣場上的瑞獸磚雕

　　透風不僅實用，雕琢工藝也非常精湛：透雕花飾的選擇極多，既有獅子繡球、禽鳥花卉，也有簡單的幾何紋樣。太和殿是紫禁城裡等級最高的建築，其山牆採用各種瑞獸透風；太和門廣場南側山牆則主要以折枝花葉為主，也有個別使用了「卍」紋。有了透風，單調樸實的山牆似乎也有趣精巧了起來。

太和門廣場上的花葉、「卍」紋磚雕

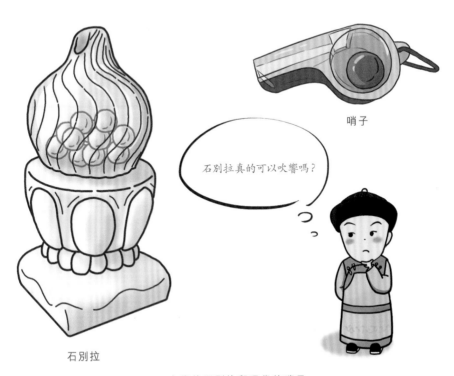

哨子

石別拉真的可以吹響嗎？

石別拉

古代的石別拉與現代的哨子

　　廣場欄杆上還有一種特殊的報警用孔，滿語名稱是「石別拉」。它是一種特殊的號角，位於欄杆之上，表面看起來就是個普通的火焰形望柱頭。你只有走近細看，才會發現表面一側或頂端有一小孔。它內部中空，內底還有連珠石球，一旦紫禁城遇襲，侍衛就將一種特製的小銅喇叭插入孔中，用力吹出聲音，以警示宮內其他區域。

火焰形望柱頭在明代已有，清廷將某些區域的望柱頭鑿空製成石別拉。在太和門廣場，協和門前柱頭有石別拉 8 處，熙和門有 3 處，分佈既不對稱，也無規律。人們偶爾在此望見一處石別拉還常誤認為是年代久遠，風雨對欄杆侵蝕而成的孔洞。可見，其隱蔽性和迷惑性足矣，然實用性存疑。試想，如果真的有一群打進皇宮裡的敵人，士兵再去吹響石別拉來得及嗎？它也許只是古人巧思下誕生的一種備而不用的有趣裝飾罷了。

排水孔也好，宮殿透風也罷，還有石別拉，明代和清代人的慧心巧思在太和門廣場匿影藏形。了解了這些以後，怎能不讚歎其恢宏壯美風景下的那份工巧與靈秀。

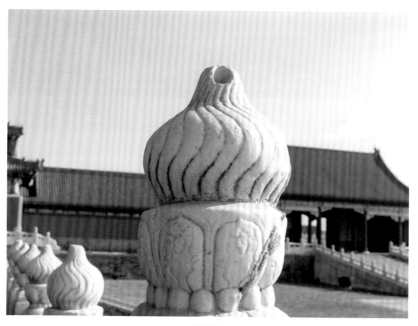

石別拉

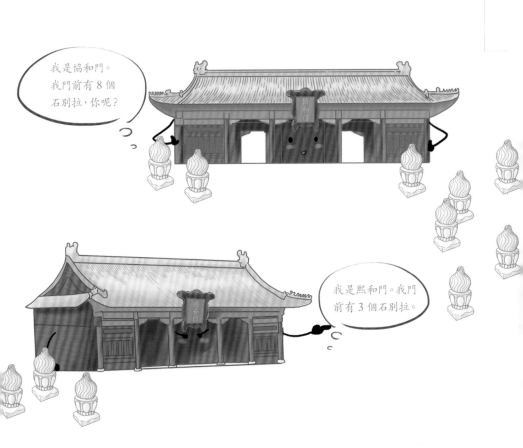

北

太和殿區域

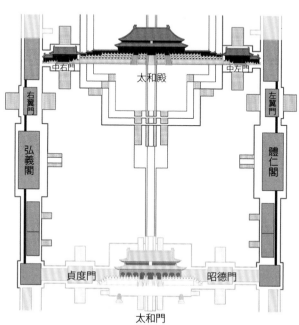

中右門　　　　　　太和殿　　　　　中左門

右翼門　　　　　　　　　　　　　　　左翼門

弘義閣　　　　　　　　　　　　　　　體仁閣

貞度門　　　　　　　　　　　　　昭德門

太和門

太和殿區域平面示意圖

第三站

探秘太和殿

所處位置：太和門之後、三大殿之首

建築特色：現存中國古代建築中建築等級最高、裝飾最豪華的宮殿

建築功能：明清兩代皇帝舉行朝政典禮的重要場所

本站專題：屋盡其用、擇材巧用、水火皆防、祥瑞雲集、大殿小物

編繪作者：（文）王可心　（圖）別瑋璐

走過太和門，我們就進入了紫禁城外朝的中心 —— 前三殿（太和殿、中和殿、保和殿）區域。前三殿區域面積佔紫禁城的九分之一，為紫禁城中最大的「院落」了。前三殿區域的正殿便是太和殿了。

太和殿，俗稱「金鑾殿」，曾是明清帝王舉辦典禮的場所，也是紫禁城內規模最大、等級最高的建築物。太和殿廣場裡，還隱藏着許多小秘密。

01

屋盡其用

太和殿廣場上的房屋不僅是彰顯威儀的宏偉建築，
還是見證明清盛世的實用空間。

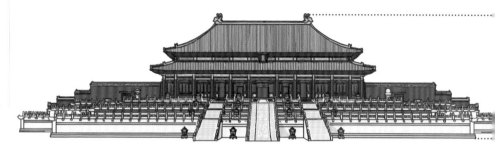

太和殿（連同台基）的高度

太和殿匾額

　　太和殿是紫禁城內規模最大、等級最高的建築物，用來舉行盛大典禮活動、慶祝重要節日等，如清代宮廷「三大節」，即元旦、冬至和萬壽節。

　　元旦，是農曆的正月初一，即春節。冬至，是每年白天最短、黑夜最長的一天，自此之後白天逐漸變長，這一天被認為是「天的生日」，身為「天之子」的皇帝不僅要赴天壇祭天，還要在太和殿舉行典禮。萬壽節，就是皇帝的生日。

　　此外，一些不定期的重大活動也會在太和殿舉辦，比如皇帝登基、冊立皇后、皇帝大婚、命將出征、宣佈進士名次等。

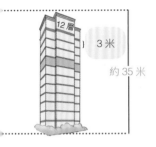

12 層

3 米

約 35 米

太和殿（連同台基）高約 35 米，主體建築佔地約 2400 平方米。如果和現代建築相比較，太和殿相當於現代 12 層樓（一層樓 3 米）那麼高，面積約等於 80 個客廳（一個客廳約 30 平方米）那麼大。

帥印 ┈┈┈

皇帝大婚　　　　　　　　　　　命將出征

太和殿廣場

體仁閣與弘義閣是位於太和殿廣場東西兩側的兩層閣樓，最早建於明永樂十八年（1420），最開始叫文樓與武樓，明嘉靖四十一年（1562）改為文昭閣與武成閣，清順治二年（1645）改為體仁閣與弘義閣，並沿用至今。

在清代，弘義閣是內務府銀庫，專門儲存皇室的金銀珠寶，並為皇家筵席準備金銀玉器。

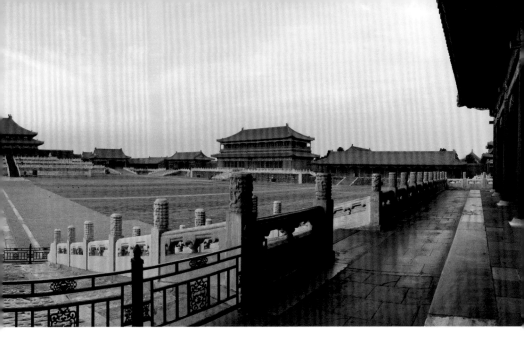

康熙皇帝曾在體仁閣內開設博學鴻詞科，為更多的知識分子提供進入清廷當官的機會。這是一種不同於科舉的特殊考試，由京城內外官員推選人才，進京參加考試和宴會。最終通過選拔的人才可被授予官職，可參與編修《明史》《大清一統志》等規模宏大的著作。

兩座閣樓可謂太和殿的左膀右臂，是為清朝發展儲備人才與錢財之處。

在這個相對封閉的廣場內，不僅有弘義閣這一座皇家庫房，連接宮殿、樓閣與門閣等的一排排房屋，在清代也曾用作皇家庫房，包括皮庫、衣庫、茶庫、北鞍庫、緞庫和甲庫等。如此看來，太和殿廣場上的建築，不僅是人才的會聚之地，也是珍寶的聚集之地。

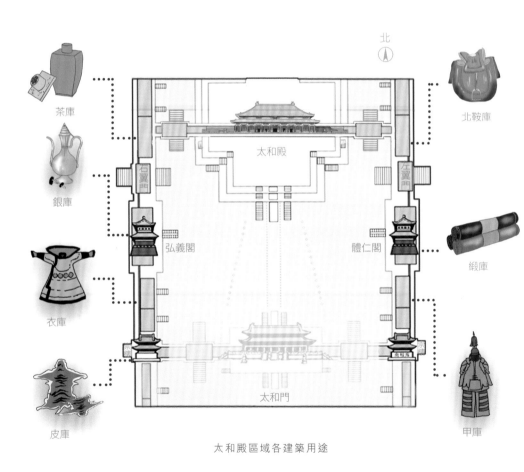

北

茶庫

北鞍庫

太和殿

右翼門

左翼門

銀庫

弘義閣

體仁閣

緞庫

衣庫

皮庫

太和門

甲庫

太和殿區域各建築用途

清代茶庫一角

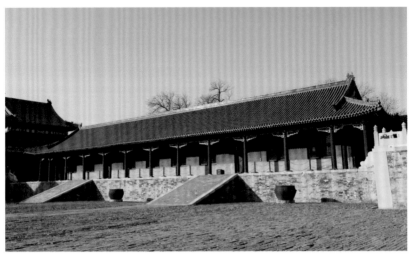

清代衣庫

⓪②
擇材巧用

這是一座將自然與人工完美結合的宮城，
來自全國各地的天然建材，經歷代能工巧匠的精雕細琢，
最終形成了我們所看到的宏偉建築群。

明永樂四年（1406），皇帝下詔營建紫禁城，並派遣官員前往全國各地徵集工匠和採集製造建材。

明初營建紫禁城時，建築的「主心骨」—— 樑、椽、枋、柱均使用最上等的木材，主要是產自四川、湖北、湖南、雲南和貴州等地的楠木。可惜的是，紫禁城歷經多次火災，部分建築原本使用的木材大多已被燒毀，加之楠木資源有限，後人在重建或修繕時，就改用東北松木了。

琉璃瓦是一種重要建材。它以陶土為胎，並施以光亮的、不滲水的釉質，鋪設在屋頂上，可保護木結構不受雨水侵蝕。明初使用的琉璃瓦是在今北京琉璃廠古玩街一帶燒製的，而在清代康熙年間，為就近取材與減少污染，人們將燒造地點遷移到離皇城較遠的門頭溝琉璃渠一帶。

我是棟樑，我最重要。

我是琉璃瓦，可以保護你，也很重要！

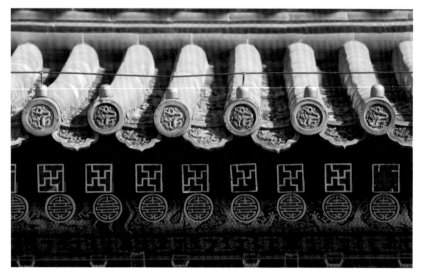

太和殿屋頂上的黃色琉璃瓦

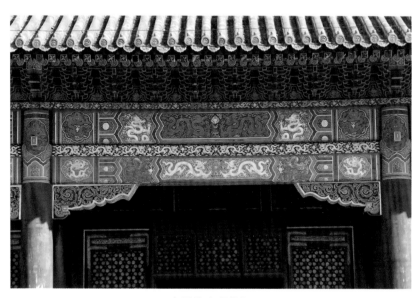

宮殿的木質樑架

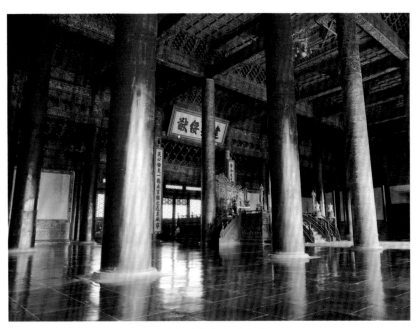

金磚墁地的太和殿內部

一兩黃金，是明代初年 1500 斤精米的價格，是清代初年三個縣令一個月的俸祿，而在太和殿，它是一塊地磚的價格。

　　紫禁城內的重要大殿多以金磚墁地。金磚並不是鑄成磚塊狀的黃金，而是以蘇州太湖澄漿泥為原料，經過多重工序製作而成的地磚。從製作、篩選、運輸到鋪墁，一塊磚要經過兩年多的時間才能在紫禁城「落戶」。一塊磚的成本在當時約等於一兩黃金，因此人們便稱其為「金磚」。也有人說，「金磚」原本叫「京磚」，是專門為京城皇宮製作的地磚，傳來傳去就成了「金磚」。

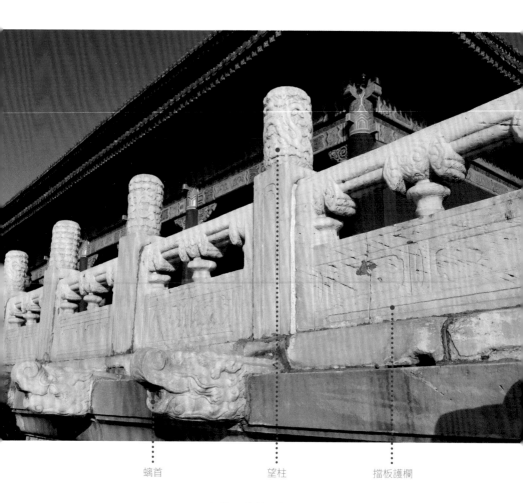

螭首　　　　　　　　　　望柱　　　　　　　　　擋板護欄

望柱、螭首和擋板護欄

　　精美的漢白玉石雕將紫禁城襯托得更加氣派、威嚴。石雕種類多樣，有望柱、螭首、擋板護欄、御路台階等，除了裝飾功能，它們還因紋飾不同而具有等級劃分功能。明清兩代，朝廷多將石料開採地選在北京周邊，如北京房山大石窩，以節省石料運輸的人力、物力與財力。

經過十多年的準備，紫禁城於明永樂十五年（1417）正式動工，永樂十八年（1420）落成。從準備到建成，十五年的時間裡，人們不僅是收集材料，建成這座「城」，而且為維持這座城的「呼吸」，讓它延續下去，做了不少防護設計呢！

中國古建築主要由木質結構支撐，其中柱子起到十分關鍵的作用。因此，古代工匠會使用多種辦法保護木質柱子不受濕氣侵襲和蟲蛀等危害。一方面，工匠會在木柱下方安置凸出於地面的石質構件，以防止地面濕氣侵襲木柱。這類石質構件在宋代被稱為「柱礎」，在清代被稱為「柱頂石」。

破損之處見地仗

太和殿前的柱子

柱頂石

另一方面，工匠還會在木質構件表面添加起保護作用的地仗層。在清代，工匠常用「一麻五灰地仗」來保護木質柱子。

具體來說，工匠會先用捉縫灰填補木柱上的縫隙，再用不同黏度的灰料（通灰、亞麻灰、中灰和細灰）將麻線平整地固定在柱子上，形成一個抗腐蝕、防水、防潮的地仗灰殼，如同給構件穿上衣服。之後，工匠還會在地仗上做油飾彩繪，既美觀又可起到保護作用，如給柱子刷上一層紅漆，形成今天我們看到的紅色柱子。

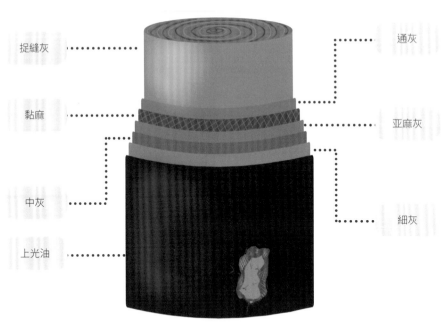

捉縫灰

黏麻

中灰

上光油

通灰

亚麻灰

細灰

「一麻五灰地仗」和添加紅色顏料的上光油

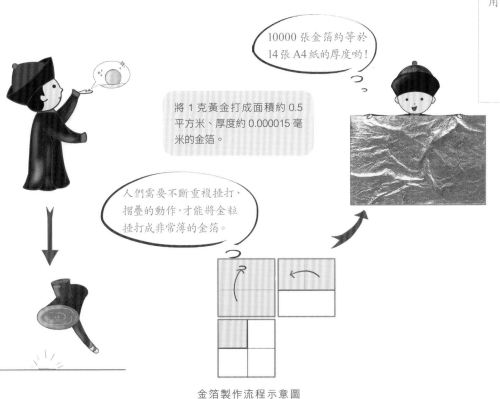

10000 張金箔約等於 14 張 A4 紙的厚度喲!

將 1 克黃金打成面積約 0.5 平方米、厚度約 0.000015 毫米的金箔。

人們需要不斷重複捶打、摺疊的動作,才能將金粒捶打成非常薄的金箔。

金箔製作流程示意圖

　　太和殿內,人們又用貼金藻井、貼金柱子和黃紙匾聯為帝王營造了一個金色的至尊空間。六根金柱全稱為「瀝粉貼金江山萬代升轉蟠龍柱」,使用了古代裝飾工藝「瀝粉貼金」。這種工藝大體可以分為兩步。首先,將膠、灰土等製成的膏狀物裝在特製皮囊中,再像給蛋糕裱花一樣將膏狀物黏貼在柱子圖案輪廓線上,形成凸起的線條,使花紋呈現立體效果。接下來,將桐油塗抹在柱子上,再將金箔貼在上面,像是為柱子「穿上了一件金色外衣」。

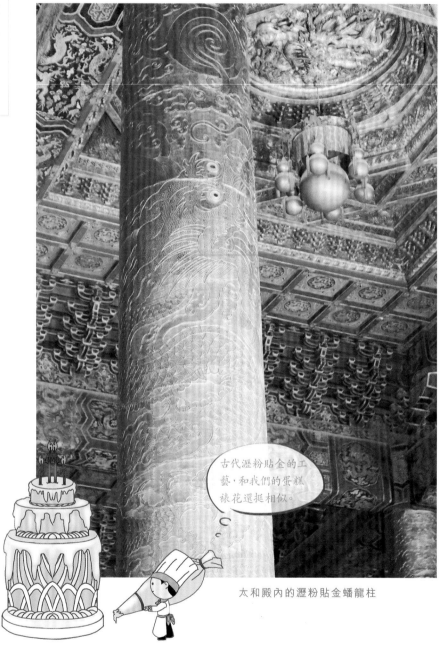

古代瀝粉貼金的工藝，和我們的蛋糕裱花還挺相似。

太和殿內的瀝粉貼金蟠龍柱

03
水火皆防

水火無情人有情，紫禁城內巧妙的排水系統和完備的
消防體系，為古建瑰寶提供了重要保障。

　　明初始建紫禁城時，考慮到排水需要，工匠們將城內地面設計為北高南低，使紫禁城具備了排水能力。然而，宮內並不是一馬平川，重重宮牆會阻礙水的自流。因此，工匠們又在各處宮院內設明槽與暗溝，溝河相連，最終將雨水排入內金水河。

　　太和殿廣場開闊寬敞，遇有大雨急落，雨水可以順着三層漢白玉石台上的螭首和欄板下方排水孔逐層落下，與院中雨水匯合，並順着中間高、兩邊低的地勢向東南、西南流去。

暗溝蓋板上的溝眼

太和門北側的暗溝

暗溝之上覆蓋石板

右翼門東側坡道下的明槽

太和殿區域東南角崇樓下的涵洞

　　在太和殿廣場南端，人們又在貞度門、太和門與昭德門的北側，設有一條東西向排水暗溝，並在其上覆蓋石板防人不慎踏入。另外，人們還在暗溝蓋板上鑿有凹槽和溝眼，以承接更多雨水。最終，廣場內雨水會順着西高東低的暗溝流至東南角崇樓下的涵洞內，排到庭院外的內金水河中。

自明永樂十八年（1420）建成以來，至清代最後一位皇帝退位（1912），紫禁城內發生的有記載的重大火災有四五十次之多。其中，太和殿及其周邊建築共經歷了四次嚴重火災。為減少火災對木結構建築的損害，無論是建造與維護紫禁城的工匠，還是現在故宮博物院的工作人員，都設計了不少防火、防雷裝置。

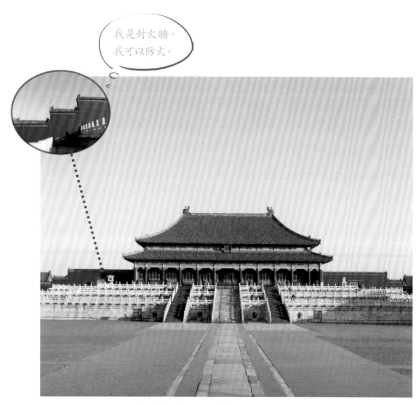

如今的太和殿及其兩側封火牆

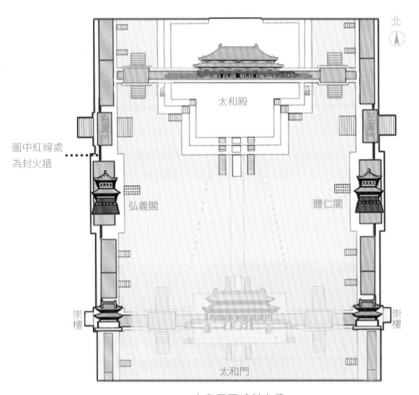

北

圖中紅線處
為封火牆 ‥‥‥

右翼門

左翼門

太和殿

弘義閣

體仁閣

崇樓

崇樓

太和門

太和殿區域封火牆

　　天災難以避免，紫禁城內的人們在經歷數次火災後增強了消防意
識，逐漸建立了較為完善的防火體系，尤其是太和殿，「浴火重生」之
後，防火體系更加完備。清康熙三十四年（1695）重建太和殿時，主持
營造的匠師梁九為避免一屋失火殃及一片的情況再次發生，將太和殿
兩側原有的木結構斜廊改為磚砌封火牆，又將左翼門、右翼門、體仁
閣、弘義閣等門閣獨立出來，以牆相連。這也就形成了我們今天所看
到的太和殿及其附屬建築之間的連接方式。

發生火災時，及時撲滅火源是救火人員的首要任務。首先，要有水源。明清兩代，重要宮殿附近都設有鐵缸和銅缸，其內可注水百升或千升，人們稱其為「門海」，即門前有大海。其次，要有工具，尤其是高大建築起火時。若僅靠人力取水撲火，效果甚微，所以古代人便發明了專門用於救火的工具，即岔子激桶和西式激桶。岔子激桶小巧便攜，可單人操作，但吸水量小，射程有限；而西式激桶笨重複雜，但有射程遠、速度快、滅火性強等優點。

水源和工具都已具備，最後就需要專業的滅火團隊了。清代康熙皇帝非常重視防火工作，設立了火班，又稱激桶處，這是紫禁城內最早的專職防火機構。回看整個清代，火災次數比明代明顯減少，同時康熙皇帝在位時間最長，宮中失火次數卻最少。

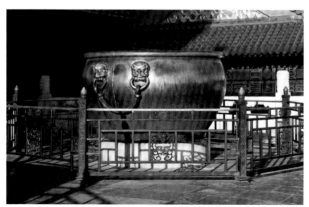

太和殿旁的鎦金銅缸

太和殿廣場上的鐵缸

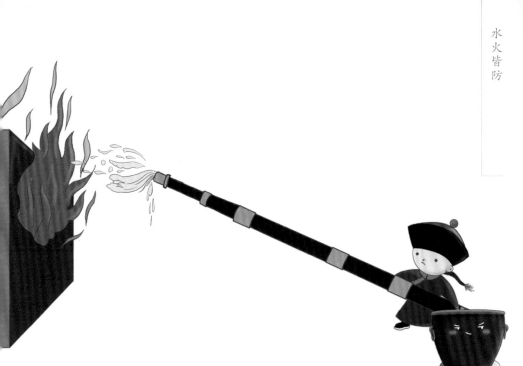

岔子激桶滅火示意圖

工作原理類似現代壓水井的西式激桶

117

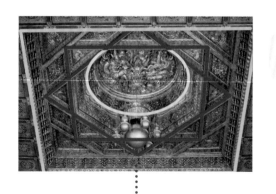

藻井上圓下方，
寓意天圓地方。

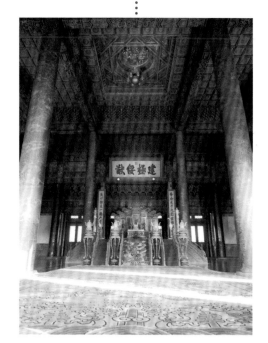

太和殿內部

　　除了實用的消防設備，工匠們設計的一些宮殿裝飾也寄託了人們的防火願望。其中以太和殿內頂部正中的藻井最為人所熟知。顧名思義，「藻」為水中之物，「井」為儲水之地，二者都與水相關，所以藻井被視為避免火災的吉祥裝飾。藻井上圓下方，中心蟠龍所啣寶珠為銅鍍銀材質，相傳為中華民族人文初祖——黃帝所製的軒轅鏡（其形如球），擁有軒轅鏡者可被視為軒轅黃帝的嫡系子孫，為皇位正統繼承人。整座藻井全部貼金箔，與其下方的皇帝寶座和六根金柱相呼應，更加突出了太和殿的莊嚴氛圍。

一代代「宮裡人」為保護紫禁城做出了重大貢獻。當皇家禁宮成為向公眾開放的故宮博物院後，保護古建築的重任也就落到了一代代「故宮人」的肩上。出於保護建築不受雷擊的考慮，故宮博物院於 1957 年起，在太和殿等諸多較高建築物上安裝避雷針和相關避雷設施。此外，還安放了大量的滅火器。

若不幸遇火災，現場人員可以立即使用滅火器進行撲救，故宮消防處和駐院消防隊也會接替昔日激桶處，在第一時間趕到現場滅火。故宮博物院還於 2013 年起實行全院範圍內禁止吸煙的政策。

04

祥瑞雲集

人們認為見到某一類稀有且奇特的事物將會有好運，
並稱這些事物為祥瑞。
那太和殿廣場上的祥瑞又有哪些呢？

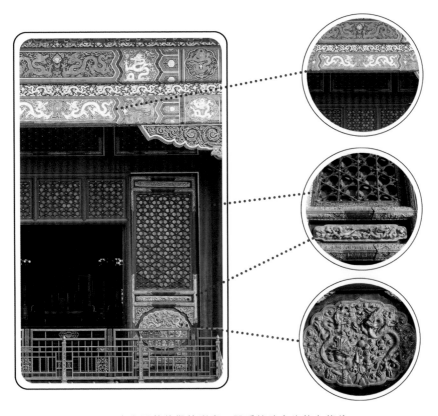

太和殿外的樑枋彩畫、門扉等地方均飾有龍紋

　　龍，傳說中的一種神異動物，是一種古老的圖騰，也是皇帝的象徵。太和殿是明清帝王用來舉行國家慶典的地方，是最為重要的殿宇之一，其裝飾有金龍約 14000 隻，成為紫禁城中擁有最多龍紋的宮殿。

　　中國古代神話傳說中有「龍生九子」的說法，認為一條龍所生的小龍，外貌各異，能力出奇。其實，「龍生九子」的傳說有很多版本，每個版本內所含的「九子」略有不同，所以「九子」中的「九」並非指代數字九，而是虛指，表示數量極多。

　　身為「九子」之一的大吻（又名螭吻），相傳能鎮火，故將其安置在建築屋頂正脊的兩端，以祈求免受雷火之災。大吻外形像龍，怒目張口，牢牢咬住正脊，四爪騰空，尾巴上翹捲起，好似要激起海浪，形成雨水。人們怕大吻不能長期堅守在崗位上保護古建築免受雷火之災，就在它的背部插了一把劍，固定住它。太和殿大吻為現存古建築中最大者，高 3.4 米，重 4.3 噸，由 13 塊琉璃構件組成。

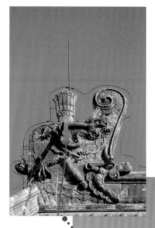

古時候，人們都在建築物上安置大吻祈求免雷火之災。1957 年之後，人們就用避雷針等裝置保護紫禁城裡的古建築啦！

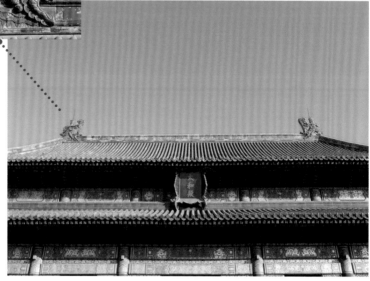

太和殿屋頂正脊兩端的大吻

螭首，好戲水，故將其安置在太和殿三層須彌座台基之上，用來排除殿區內積水。暴雨來臨，1000多隻螭首可呈現千龍吐水的壯觀景象！

須彌座台基上的螭首

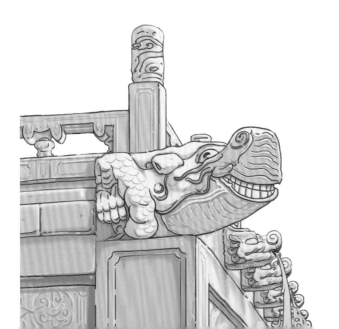

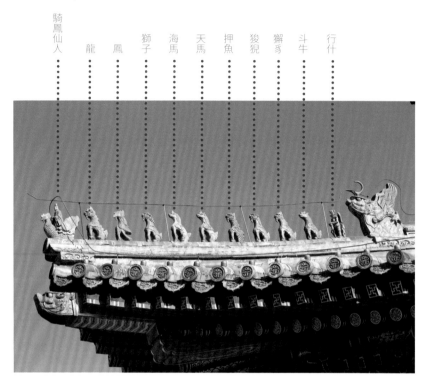

騎鳳仙人　龍　鳳　獅子　海馬　天馬　押魚　狻猊　獬豸　斗牛　行什

太和殿屋頂上的脊獸

　　太和殿的屋頂上，還有不少小神獸呢！在騎鳳仙人的帶領下，龍、鳳、獅子、海馬、天馬、押魚、狻猊、獬豸、斗牛、行什一字排開，守護着太和殿。騎鳳仙人和十個脊獸不僅是裝飾屋頂的琉璃構件，還被人們寄予了各種期望，人們認為它們是能力出奇的守護者。其中，第十隻脊獸為行什，外形似猴，背有雙翼，手持金剛寶杵，傳說是雷公的化身，是人們防雷的希望。行什僅出現在太和殿的屋頂之上，是中國現存古建築中的孤例！

　　太和殿前還有一對「神龜」和一對「仙鶴」，它們不僅是栩栩如生的銅質雕塑，也是很實用的背部有蓋的香爐。典禮當天，人們將點燃的香料放入香爐之中，縷縷青煙從「神龜」和「仙鶴」口中緩緩升起，營造出一種神聖莊嚴的氛圍。

好看又實用，不錯不錯！

　　在太和殿與太和門的牆面上，還有一些仿照龜背紋設計的黃綠色六角形牆磚，即表面覆有光亮釉質的龜背錦琉璃磚。龜背錦琉璃磚僅用來裝飾紫禁城內的重要建築，除了太和殿與太和門，我們還可以在寧壽宮區域的皇極殿、御花園內的萬春亭和千秋亭等地方看到它們。

　　寶座連同一系列祥瑞陳設是太和殿內的焦點。寶座前方木架上陳列着一對寶象馱着寶瓶：寶象代表國家安定、政權穩固；內盛五穀的寶瓶象徵豐收與吉祥，整體寓意太平有象。除此之外，我們還能看到造型似甪端和仙鶴的實用香爐。相傳，甪端是一種獨角的神獸，通曉

太和殿牆壁上裝飾的龜背錦琉璃磚

多種語言，可日行萬里，為君主帶來廣博知識，暗示着皇帝雖身在寶座卻可通曉天下大事，是君主賢明的象徵。仙鶴，則有着皇帝健康長壽、國家長治久安的美好寓意。

仙鶴

太和殿中央的寶座與祥瑞陳設

寶象馱寶瓶

甪端

⑤
大殿小物

明代遷都北京以後，
國家的權力中心在紫禁城，
紫禁城的重心在太和殿。

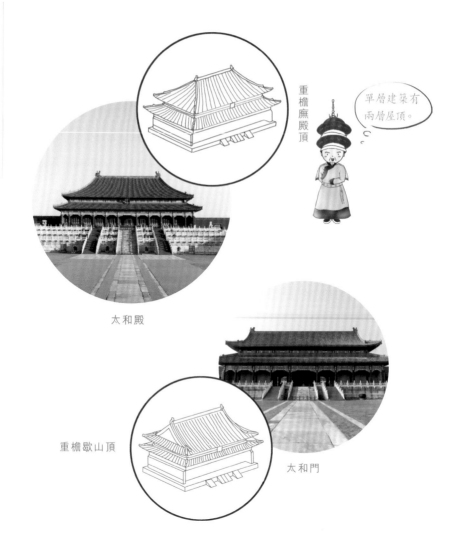

重檐廡殿頂

單層建築有兩層屋頂。

太和殿

重檐歇山頂

太和門

中國古代建築的等級體現在屋頂、彩畫、窗戶等方方面面。當我們欣賞太和殿時，光是看屋頂樣式及脊獸數量，就會明白它是中國現存古建築中等級最高的！

首先，太和殿擁有等級最高的重檐廡殿頂。中國古代建築屋頂主要有五種基本樣式，包括廡殿頂、歇山頂、攢尖頂、懸山頂和硬山頂。其中，同一樣式的雙層屋檐比單層屋檐等級高，即擁有重檐廡殿頂的太和殿，等級高於僅擁有單檐廡殿頂的體仁閣和弘義閣。

其次，太和殿的檐角屋脊上裝飾有十個脊獸。一般古建築在騎鳳仙人之後最多使用九個脊獸，依次遞減為七個、五個、三個，有些等級低微的建築甚至只有一個。太和殿，作為紫禁城內體量最大、等級最高的建築物，也是帝王舉行重大典禮的宮殿，裝飾有十個脊獸，成為中國現存古建築中的唯一特例。

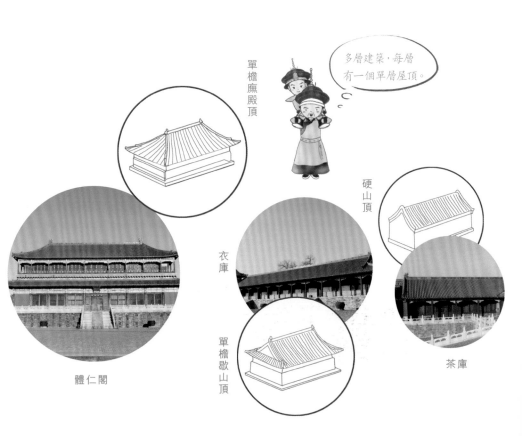

單檐廡殿頂

多層建築，每層有一個單層屋頂。

硬山頂

衣庫

單檐歇山頂

體仁閣

茶庫

　　此外，太和殿所在的
前三殿區域（外朝中心建
築太和殿、中和殿、保和
殿所在區域）四角設有崇
樓。在古代建築制度中，
只有等級很高的建築庭院
內才可設置崇樓，所以前
三殿區域的等級之高也是
不言而喻。

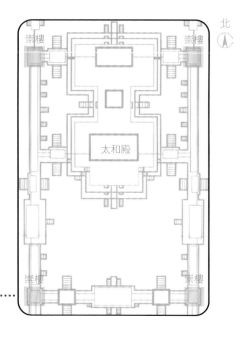

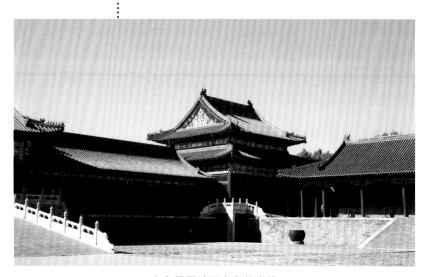

太和殿區域西南角的崇樓

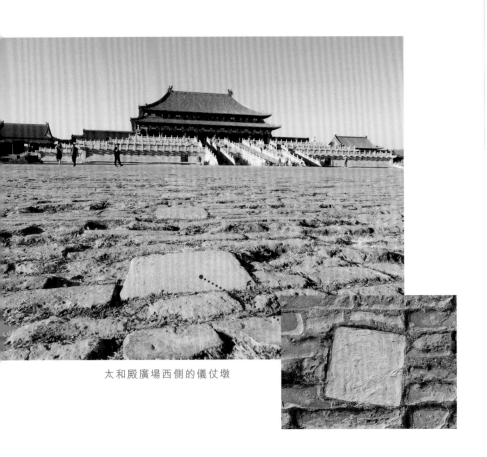

太和殿廣場西側的儀仗墩

太和殿的等級制度，不僅體現在殿堂樓閣之上，還體現在一些小物件上。

太和殿廣場上，有些小小的白色石塊，稱為「儀仗墩」。每個石塊與地面齊平，邊長約 30 厘米，均勻分佈在太和殿廣場的東西兩側。站在太和殿前的平台向南望去，白色儀仗墩構成兩條白色虛線，呈「八」字形在廣場地面上排開，北窄南寬。

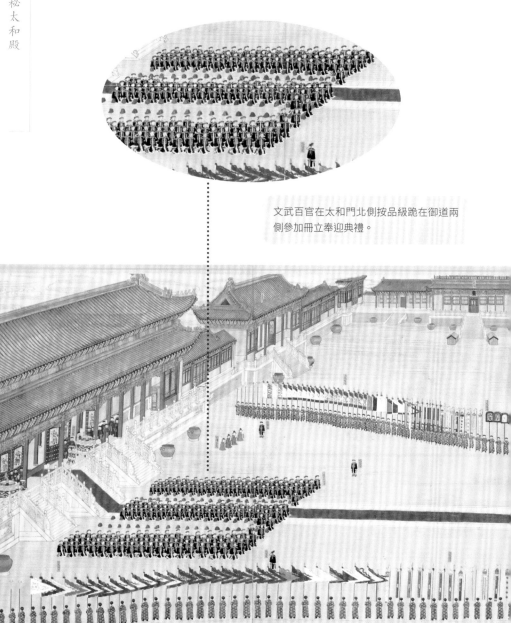

文武百官在太和門北側按品級跪在御道兩
側參加冊立奉迎典禮。

（清）《光緒大婚圖》局部（1）

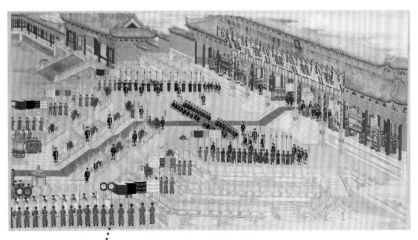

（清）《光緒大婚圖》局部（2）

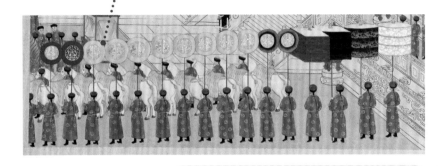

光緒皇帝親臨太和殿出席冊立奉迎禮，鹵簿也按順序
站在儀仗墩上。

　　當舉辦重大典禮時，儀仗墩上會站立鹵簿。他們手持相應陳設，為典禮營造神聖莊嚴的氛圍。鹵，通「櫓」，意為大盾，鹵簿原指持鹵護天子出行的人，他們站次有先後且被記錄於簿冊。鹵簿最遲始於漢代，至清代逐漸成為典禮活動中彰顯帝王威嚴的儀仗隊。許多以宮廷盛典為主題創作的繪畫作品，都將這一幕記錄了下來，比如《光緒大婚圖》。

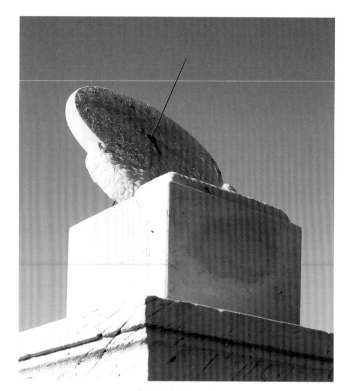

太和殿前的日晷

　　太和殿外的平台上，陳列着日晷與嘉量各一個，象徵皇帝掌控時間和空間。

　　日晷是中國古代利用日影測定時刻的計時工具。「晷」是指太陽的影子。然而，日晷的使用會受到光照的影響，即太陽落山後至日出前或者陰天不見陽光時就難以計時。因此，當運行穩定、計時準確的西方鐘錶傳入明清宮廷時，宮殿前陳設的日晷就演變成一種皇家禮制器物了，即象徵皇帝作為天子對天時的控制與把握。

　　赤道式日晷的錶盤與赤道面平行，晷針與地軸方向一致。春分到秋分，太陽直射日晷上錶盤（日晷朝上的一面），秋分到次年春分，太陽直射日晷下錶盤。

上錶盤

下錶盤

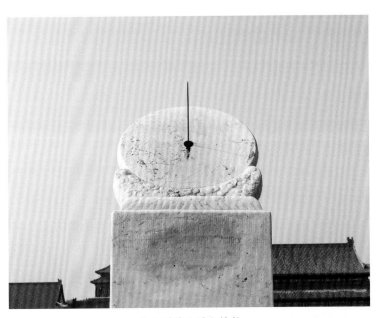

春分到秋分看上錶盤

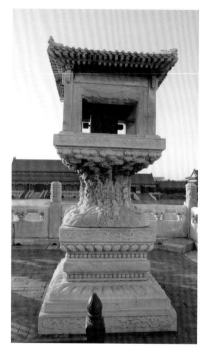

嘉量上刻有滿漢兩種文字

太和殿前石亭內擺放的銅製嘉量　　　　　　嘉量結構圖

　　嘉量是中國古代標準的容積測量工具，其中「嘉」字寓意美好，說明這是最好、最標準的量器。

　　嘉量包含的五種計量單位及相互換算關係：二龠為合，十合為升，十升為斗，十斗為斛，即 1 斛 =10 斗 =100 升 =1000 合 =2000 龠。

　　太和殿前的銅製嘉量，陳設於一座擁有單檐歇山頂的漢白玉石亭內，為清乾隆九年（1744）仿照漢代王莽時期嘉量製造，上刻有乾隆皇帝親撰的滿漢兩種文字。

　　殿前設置嘉量，表明乾隆皇帝繼承古制的決心，同時也象徵着國家度量衡定，天下統一。

　　望向太和殿內部，人們的視線很容易被一個金色空間吸引，進而關注到位於中央的寶座。這是一把表面裝飾有金粉和金膠的楠木座椅。在約 2400 平方米的太和殿中，乃至 3 萬多平方米的太和殿區域中，再沒有第二把這樣的椅子。位於寶座上方的四字匾額「建極綏猷」為清代乾隆皇帝御筆親書，希望藉此告誡天子上對皇天下對庶民都要負責任，應當中正地治理國家，順應大道。

寶座上方的「建極綏猷」匾

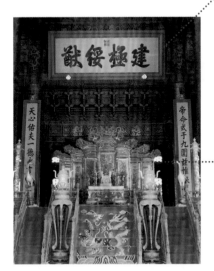

太和殿內部「金色空間」

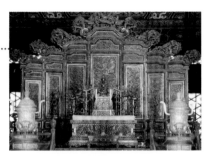

寶座

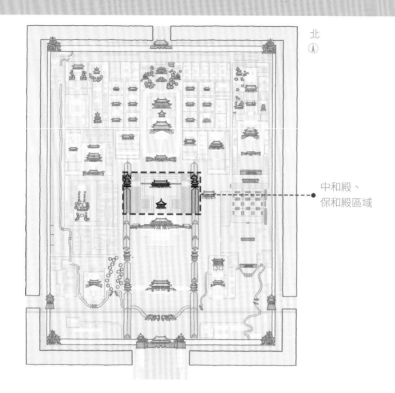

中和殿、
保和殿區域

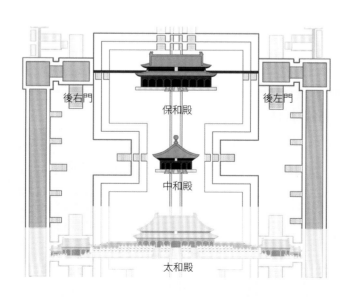

後右門

後左門

保和殿

中和殿

太和殿

中和殿、保和殿區域平面示意圖

第四站

探秘中和殿
保和殿

所處位置：三大殿中間和最後一座

建築特色：中和殿平面呈正方形，是一座風格獨特的建築；保和殿
平面呈長方形，是一座亦宮亦殿的建築

建築功能：中和殿是皇帝親臨太和殿大典前暫坐之處；保和殿是清
代皇帝宴請王公、舉行殿試的地方

本站專題：一畝三分地、家家有譜牒、帝王暫居處、皇家宴會廳、
進士排位賽

編繪作者：（文）談瑤　（圖）別瑋璐

中和殿與保和殿是紫禁城中軸線上的重要建築，在明代嘉靖年間遭火災，並重修，與重建於清代康熙年間的太和殿相比，年代更為久遠一些。

中和殿位於太和殿後，平面呈正方形，是一座風格獨特的建築。「中和」取自《禮記·中庸》，意思是凡事要做到不偏不倚、恰如其分，才能使各方關係得以和順。

保和殿位於中和殿後，平面呈長方形，是一座亦宮亦殿的建築。「保和」「太和」「中和」互相呼應，核心思想是保持和諧才能長治久安。

01

一畝三分地

國以農為本，農以種為先。

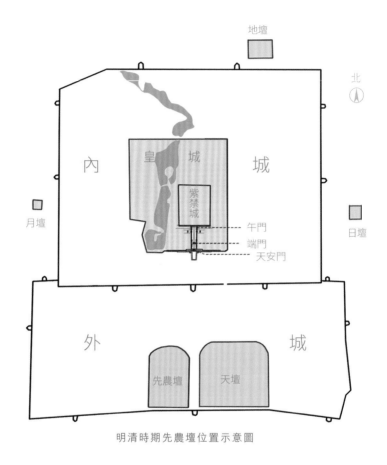

地壇

北

內

皇　城

紫禁城

城

月壇

午門

端門

天安門

日壇

外

城

先農壇

天壇

明清時期先農壇位置示意圖

　　人們會經常用「一畝三分地」來形容自己的小地盤，卻不知這個俗語出自北京的先農壇。「國以農為本」，皇帝為了顯示對農業的重視，會舉行親耕典禮。明永樂十八年（1420），在建造先農壇的時候，永樂皇帝下令專門闢出一塊土地供自己每年春天到此耕種。這塊土地的面積，恰好為一畝三分。皇帝耕種這「一畝三分地」，既表示他對農業生產的重視，又為文武百官做出了榜樣。

皇帝親耕典禮大致在驚蟄之後舉行。清代規定，親耕典禮前一個月，由禮部向皇帝報請親耕日以及從耕官員名單。在親耕典禮前，皇帝要先祭拜先農壇裡供奉的先農神。先農神是指中國農業的始祖，也就是製作農具、教民耕種、遍嚐百草的神農氏（一說是后稷）。據說，從周代起，就有祭祀先農的活動。春天開播前，無論帝王還是百姓，都要向他行禮祭拜，以祈求豐收。

神農氏

清代的先農壇

初候桃始華

古代五天為「一候」

驚蟄

　　驚蟄，在每年3月5日、6日或7日，是二十四節氣中的第三個節氣，標誌仲春時節的開始。這時候天氣轉暖，漸有春雷，冬眠動物將出土活動。

143

　　清代，在去先農壇祭祀的前一天，皇帝會在中和殿閱視祝版——有祝詞的木板。此外，皇帝還要在中和殿查驗親耕時使用的種子和農具。彩亭和龍亭裡存放祝版、種子、農具等，由負責官員送至先農壇，為第二天的大典做好準備。親耕典禮當天，皇帝穿着藍色的祭服，乘龍輦前往先農壇。皇帝在先農壇率眾祭拜先農神後，換龍袍袞服準備行親耕禮。

皇帝閱視祝版

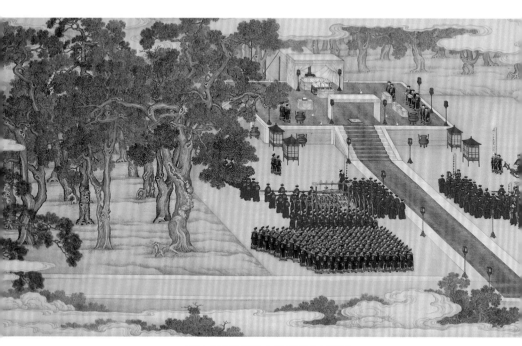

（清）《雍正帝祭先農壇圖》（局部）

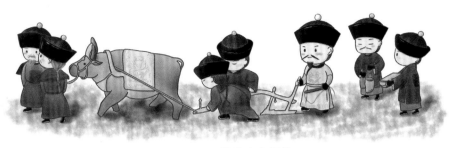

清代皇帝親耕

　　皇帝是如何在田地裡耕作的呢？《禮記》中有相關的記載，讓我們能夠知曉 2000 多年前天子親耕的場景：「天子乃以元日祈穀於上帝，乃擇元辰，天子親載耒耜……天子三推，三公五推，卿諸侯九推。」耒耜為古代耕地翻土的農具，形狀如同木叉，上面有曲柄，下面是犁頭。「推」指的是犁地時往返一趟。清代皇帝親耕時，右手扶犁，左手拿鞭，身後是捧着種子的順天府尹，以及在皇帝推犁後負責播種的戶部侍郎。因為皇帝親耕的隊伍聲勢浩大，所以為了避免驚嚇到親耕典禮中的耕牛，除預先配好正牛外，還要預備一頭副牛，並事先進行多次演練，確保親耕典禮順利進行。

正牛　　　　　　　副牛

　　清代順治皇帝僅是設立祭先農禮之初、康熙皇帝僅是親政之初才親自去先農壇祭祀，一般年份多是派遣官員代為祭祀。雍正皇帝則將「天子三推」進到「四推」，並讓皇子們隨同，接受重農、務實的教育。同時雍正皇帝使親耕禮成為一項從中央到地方的國家制度。

　　在皇帝的帶領下，地方官員也要在管轄的區域開闢四畝九分地作為籍田。通過推行這種全國上下都舉行的儀式，皇帝大力宣揚國家以農為本的國策。乾隆十九年（1754），將木質觀耕台改為磚石結構。皇帝親耕結束後，要從中路登上觀耕台觀看王公大臣耕作。

　　乾隆皇帝在位期間行親耕禮 58 次，其中 29 次親力親為，行親耕禮的次數為歷代帝王之冠。

皇帝登上觀耕台觀看王公大臣耕作

親耕禮後，會由專人負責管理這一畝三分地。到了收穫的季節，要先向皇帝奏報稻穀的收穫情況，然後選出優良的穀粒作為來年的種子，剩餘部分儲藏在神倉內並駐兵把守。

農業的根本是天、地、人三者之間的關係。王者以民為天，民以食為天，皇帝舉行親耕典禮表達了對五穀豐登、豐衣足食和國泰民安的嚮往。

管理人員向皇帝奏報稻穀收穫情況

⓪② 家家有譜牒

國有史，方有志，家有譜。

　　家譜，是一個家族記載本族世系和重要人物事跡的書，又可以稱為族譜、宗譜和家乘。

　　皇帝家族的譜冊稱為玉牒，中國歷代王朝均修玉牒，可惜的是清代以前各王朝的玉牒沒能流傳下來。清代玉牒是我國唯一完整保存至今的皇族家譜，內容翔實，裝幀精美。

　　順治九年（1652），清廷設立宗人府，目的在於加強對皇家宗室的監督和管理，維護皇室和諧。順治十二年（1655），順治皇帝下令「玉牒以十年纂修一次，按黃冊、紅冊所記，彙載於牒，統以帝系，序以長幼。存者朱書，歿者墨書」。這是清代第一次以國家政令形式對皇室玉牒纂修發佈的明文規定。「存者朱書，歿者墨書」是指將上次纂修玉牒之後死亡者改用墨筆書寫，在世者和新出生者用紅筆書寫。新出生者並不是簡單地添寫在末尾，而是按照輩分及其支系遠近添加在相應的位置上。順治十八年（1661），清代統治者正式纂修玉牒。整個清代共纂修玉牒二十七次。民國十年（1921）又修一次。

清代玉牒纂修時間表

年号	第一次	第二次	第三次	第四次	第五次	第六次	合計／次
順治	十八年						一
康熙	九年	十八年	二十七年	三十六年	四十五年	五十三年	六
雍正	二年	十一年					二
乾隆	七年	十二年	二十二年	三十二年	四十二年	五十二年	六
嘉慶	二年	十一年	二十二年				三
道光	七年	十七年	二十七年				三
咸豐	七年						一
同治	六年						一
光緒	三年	十三年	二十三年	三十三年			四

數據來源於遼寧省檔案館新館展陳資料。

草擬玉牒初稿　　　　　　　　　　　　宗人府收藏管理

　　玉牒的纂修和審核是一項重大的工程。每到玉牒纂修的年份，由宗人府提請皇帝設立玉牒館，再由皇帝欽派大臣組織人力開始纂修工作。玉牒纂修的具體流程是，由纂修官根據每年的登記造冊，對皇族人口材料進行整理，按支系、輩分逐一排列，草擬出玉牒的初稿。初稿完成後，交宗人府，再由宗令、宗正及大學士、禮部尚書、侍郎、內閣學士組成正副總裁官進行審稿修改，確保信息準確無誤；然後由各部抽調的文書官員進行抄錄，再由宗人府府丞對抄好的玉牒進行校對。至此玉牒纂修完成。纂修完成後，由欽天監選擇吉日進呈皇帝，屆時皇帝在中和殿御覽玉牒，同時要舉行隆重的存放儀式。

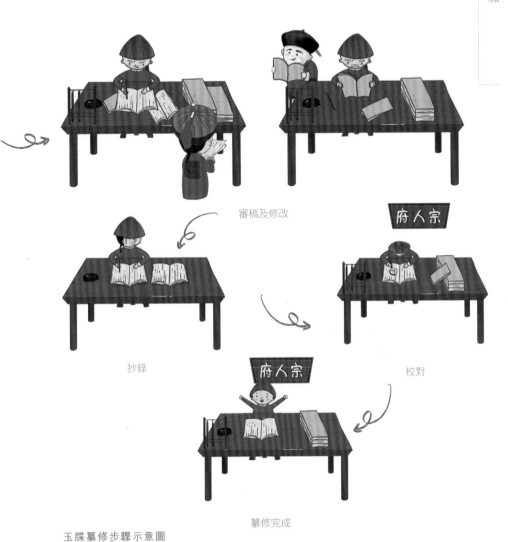

審稿及修改

抄錄

校對

纂修完成

玉牒纂修步驟示意圖

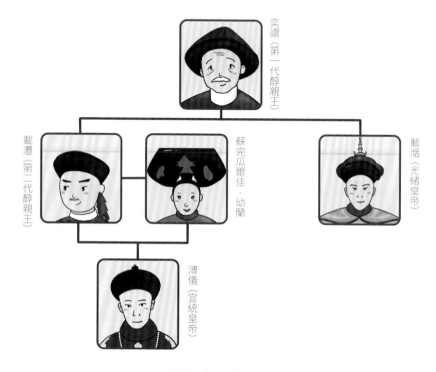

奕譞（第一代醇親王）

載灃（第二代醇親王）

蘇完瓜爾佳・幼蘭

載湉（光緒皇帝）

溥儀（宣統皇帝）

溥儀家族關係示意圖

　　從文字上，清代玉牒分為滿文本和漢文本兩種。清初，朝廷不相信漢族官員，重要文書都用滿文書寫，因此在順治、康熙兩朝，玉牒只有滿文本。雍正元年之後，玉牒基本上以滿漢兩種文字書寫，兩種文本的玉牒格式和內容完全一致。

　　從內容上，清代玉牒分為帝系玉牒、宗室玉牒和覺羅玉牒三種。清代將皇族依照血緣分為兩類，以清太祖努爾哈赤父親塔克世為本支，稱為宗室，腰間繫黃帶子；以塔克世的叔伯兄弟為旁支，稱為覺羅，腰間繫紅帶子。宗室記於黃冊，覺羅記於紅冊。此外，清代統治者將帝系人口情況單獨彙編成帝系玉牒。帝系玉牒只收錄皇帝本人及皇子的情況，玉牒中凡出現皇帝名字，必須避諱，用小塊黃綾蓋住。

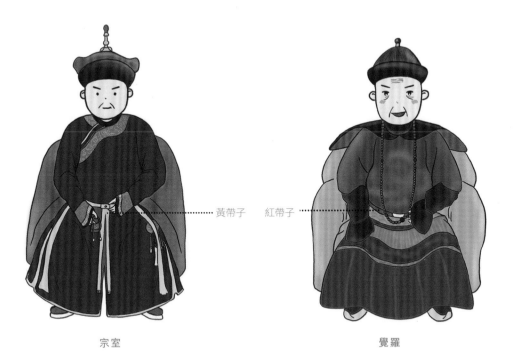

黃帶子　　紅帶子

宗室　　　　　　　　　　　　　　　覺羅

從編修方法上，清代玉牒分為豎格玉牒和橫格玉牒。豎格玉牒表示輩分，每頁十五列豎格，按輩分依次記載宗室、覺羅子孫的情況，記載內容包括名字、職銜、封號、生卒年月日時、生母姓氏、妻妾姓氏及岳父職銜等。橫格玉牒表示支系，每頁十三行橫格，輩分最高者寫於卷首第一橫格，其子孫後代依輩分遞降，通常每橫格只記載一個輩分，且記載內容比較簡略，只包括名字、職銜和封號。

清代順治皇帝批准，將玉牒繕寫三部，分別藏於皇史宬、宗人府和禮部。乾隆二十五年（1760），改為繕寫兩部，分別藏於皇史宬和盛京皇宮（今瀋陽故宮）。

藏於北京皇史宬的玉牒現存放在中國第一歷史檔案館，共 2600 餘冊；藏於瀋陽故宮的玉牒現收藏在遼寧省檔案館，共 1060 冊。通過研讀清代各類玉牒，我們可以了解清代的皇權更替、皇族爵位繼承、宮廷內部關係等。

毫無疑問，清代玉牒是我國寶貴的文化遺產，作為檔案珍品，對檔案學、歷史學研究也具有重要作用，對研究清代典章制度、宮廷歷史、皇族戶籍等也具有重大價值。

帝王暫居處

宮闕重重，天子居中。

保和殿是外朝三大殿中使用最為頻繁的一座大殿，它建成於明永樂十八年（1420），初名謹身殿。明嘉靖時遭遇火災，重修後改稱建極殿。

清順治二年（1645），改建極殿為保和殿。順治三年（1646），順治皇帝開始在保和殿居住，並改保和殿為位育宮。最初，這裡不僅是順治皇帝的寢宮，還是他召見大臣、處理政務的場所。

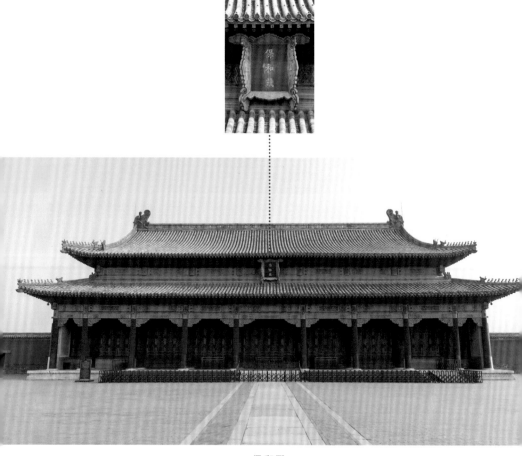

保和殿

　　順治八年（1651），皇帝大婚典禮在位育宮舉行。皇帝即位後結婚稱為大婚，整個清代只有幼年即位的順治、康熙、同治和光緒四位皇帝舉行過大婚典禮。大婚以後，順治皇帝與皇后同住在位育宮，這裡就成為帝后的寢宮。順治皇帝就選擇位育宮前的左右配殿來處理政務。

　　皇后居住在外朝區域，不僅與清代典制不符，而且佔用了皇帝理政的場所。順治皇帝極力想改變這種居住環境，於順治十年（1653）決定大修內廷乾清宮、坤寧宮等宮殿，準備移居內廷。在同一年，順治皇帝以皇后未經自己選擇為緣由，把皇后降為靜妃。靜妃搬出位育宮，改在側宮居住。

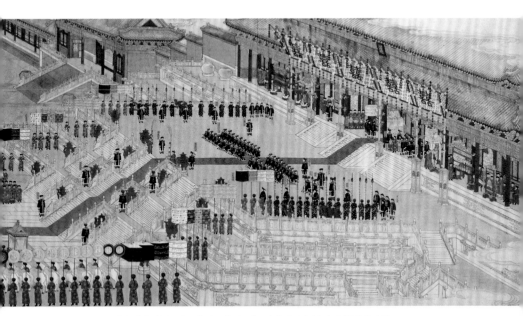

（清）《光緒大婚圖》（局部）　｜　光緒皇帝親臨太和殿命使奉迎。

順治十一年（1654），順治皇帝第二次大婚，由於內廷宮殿尚未修整完畢，大婚典禮依然在外朝舉行。

順治十三年（1656），內廷乾清宮、坤寧宮等重修工程相繼完工，順治皇帝決定搬出住了 10 年的位育宮，搬到乾清宮居住。

順治十四年（1657），位育宮又恢復了保和殿的名稱。

順治皇帝像

保和殿沿革示意圖

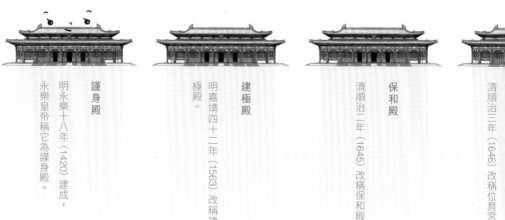

謹身殿

明永樂十八年（1420）建成，永樂皇帝稱它為謹身殿。

建極殿

明嘉靖四十一年（1563）改稱建極殿。

保和殿

清順治二年（1645）改稱保和殿。

清順治三年（1646）改稱位育宮。

康熙皇帝像

康熙皇帝即位之初，內廷後三宮已修葺一新，然而他並沒有選擇在內廷居住，而是選擇保和殿作為寢宮，並且仿效順治皇帝改保和殿為位育宮的做法，將保和殿改為清寧宮。康熙四年（1665），皇帝大婚，太皇太后指定大婚典禮在內廷坤寧宮舉行，但大婚之後，康熙皇帝仍然回清寧宮居住。直到康熙八年（1669），太皇太后明確指令讓皇帝移居內廷，康熙皇帝才聽從太皇太后旨意，回到乾清宮居住。康熙九年（1670），清寧宮又恢復了保和殿的名稱。

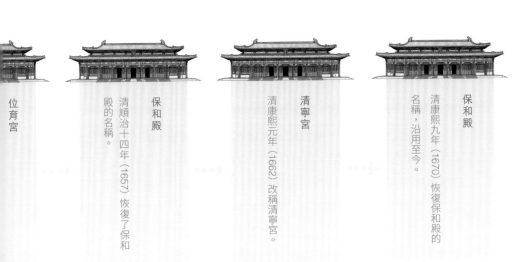

位育宮

保和殿
清順治十四年（1657）恢復了保和殿的名稱。

清寧宮
清康熙元年（1662）改稱清寧宮。

保和殿
清康熙九年（1670）恢復保和殿的名稱，沿用至今。

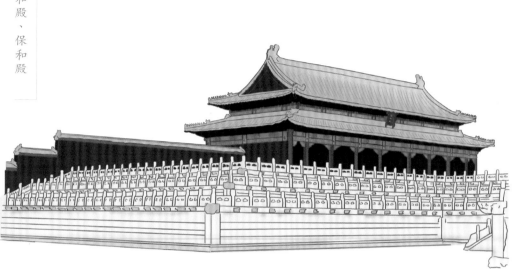

保和殿

　　清代順治、康熙皇帝選擇保和殿作為寢宮的原因有很多。從客觀方面來講，清軍入關之初，戰事未平、立足不穩，從精力和財力上都不宜進行大的修建工程。順治二年，出於一國之君處理朝政的需要，皇帝才下令對外朝三大殿進行修繕。順治十年 (1653) 之前，內廷建築都未曾進行大規模修繕，不符合皇帝的居住條件。

　　從主觀方面來講，清代順治、康熙皇帝選擇保和殿作為寢宮與滿族擇高而居的習俗有關。盛京皇宮的清寧宮，建在 4 米高的台基之上，曾是皇太極的寢宮，而用於皇帝理政的主要宮殿，卻建立在低矮的台基之上，高低差異十分明顯。紫禁城建成於明代，外朝與內廷的規制與滿族習俗恰恰相反，內廷後三宮台基的高度遠不及外朝三大殿。所以清代皇帝樂意選擇位於高台之上的宮殿作為寢宮。

　　清軍入關前，盛京皇宮已經頗具規模，並且有與之相適應的宮殿等級制度。清軍入關後，為建造攝政王府，曾制定了造屋築基的制度，規定「房基高十四尺，樓三層，覆以綠瓦，脊及四邊俱用金黃瓦」。

　　而紫禁城內供帝后所居的內廷後三宮，台基高不足 3 米，還沒有王府台基高，這不符合宮殿等級制度。外朝保和殿則位於 8 米多高的台基之上，把保和殿作為寢宮，與太和殿構成前朝後寢的佈局形式。外朝三大殿建築規模遠遠超過王府，符合皇帝居住的宮殿規制。

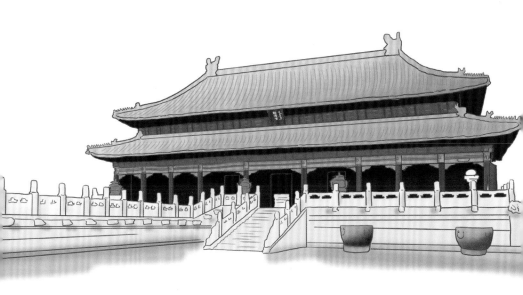

乾清宮

③ 皇家宴會廳

觥籌交錯，君臣同樂。

在清代，保和殿作為皇家最高等級的宴會場所，在空間上有着得天獨厚的優勢。它面闊九間，進深五間，採用了宋代「減柱造」方法，將殿內前檐柱子減去六根，使室內空間更為寬敞舒適，滿足了宴會時的基本陳設需求。

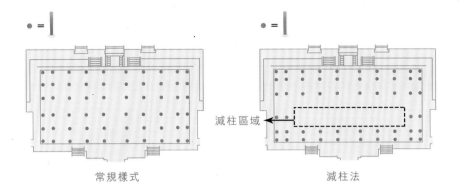

減柱區域

常規樣式　　　　　　　　　　　減柱法

清代宮廷滿席的等級分為六等：頭等為皇帝、皇后死後的隨筵；二等為皇貴妃死後的隨筵；三等為貴妃、妃、嬪死後的隨筵；四等為元旦、萬壽、冬至三大節賀筵宴；五等為除夕、正月十五筵宴及公主下嫁宴；六等為進貢使臣賜宴。

每年除夕、正月十五，皇帝要在保和殿賜宴給外藩王公及一、二品大臣，用五等滿席。根據《大清會典》記載，保和殿筵宴時，設丹陛大樂於中和殿北檐下左右，皇帝御宴桌擺放在保和殿皇帝寶座前，外藩王公與一、二品大臣分坐兩側。宴會設餑餑桌 90 張，酒 40 瓶，獸肉 5 斤。在宴會上，皇帝還會將御桌上的酒賜給群臣，君臣歡聚一堂，其樂融融。宴會結束後，大臣們可將宴桌上的水果、肉等打包帶走。嘉慶二十四年 (1819) 除夕筵宴，皇帝還曾下令在殿內地平二層兩角安設兩盆炭火。

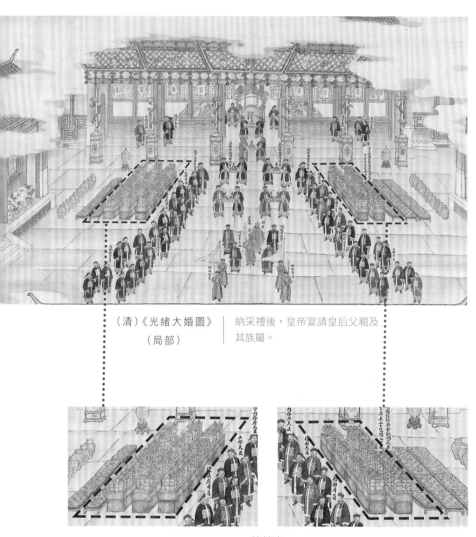

（清）《光緒大婚圖》
（局部）

納采禮後，皇帝宴請皇后父親及
其族屬。

餚餚桌

　　清代公主出嫁之時，皇帝要在保和殿宴請三品以上大臣、額駙、額駙的父親，以及額駙家族中在朝為官的人。皇帝的女兒出身高貴，出嫁稱為「下嫁」。

　　宴會當天，在保和殿與中和殿之間的丹陛正中搭一座涼棚，裡面放兩個大的銅火盆，每個火盆上面放一口大鐵鍋，一個裝肉，一個盛水（燒熱溫奶酒）。銅盤、鹽碟、方桌等物品，也事先備齊。保和殿筵席共設 60 桌，中和韶樂和丹陛大樂分別陳設於保和殿前檐下和中和殿後檐下，整場宴會熱鬧非凡。額駙家族中的女眷在皇太后所居宮殿參加宴會，皇太后宮筵席共設 30 桌，規模比保和殿略小一些。

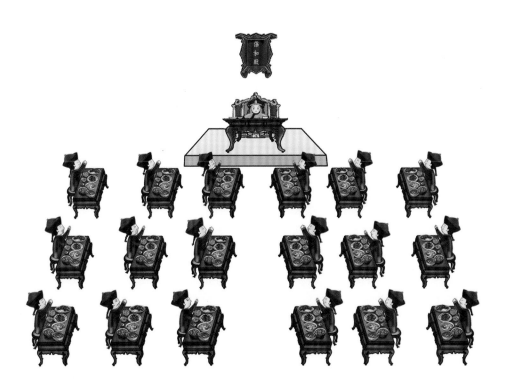

保和殿筵席

皇帝進膳的用具

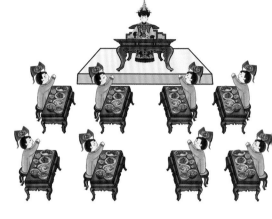

皇太后宮筵席

　　清代皇帝派將出征時，也會在保和殿舉行宴會。與前兩種宴會不同，派將出征的宴會增添了幾分莊嚴與肅穆。清康熙二年（1663），湖廣提督董學禮要帶兵到四川、湖南圍剿南明餘部。康熙皇帝便在保和殿設宴為他餞行。在宴會上，康熙皇帝還賜予將士們御弓、寶刀、良馬，以護衛將士出征，期待他們凱旋。

　　筵宴是宮廷生活的重要內容之一。清代的宮廷筵宴既沿襲了歷代的規制，又具有自己的特色。一般而言，清代皇帝在筵宴中使用的酒壺、酒杯、筷子等御用品，都由清宮造辦處按照皇帝的旨意專門製作。此外，筵宴的名稱、等級、地點、座次等都需要嚴格遵循清代宮廷典章和禮儀制度。

⑤

進士排位賽

仕而優則學，學而優則仕。

科舉，是古代讀書人做官的途徑之一。它採用分科取士的方法，設計嚴密，層級很多。

清代的科舉考試分為三個等級：鄉試、會試、殿試。在此之前，要先參加童試。童試過關之後稱為「秀才」，這時就獲得了參加正式科舉考試的資格。鄉試中榜後稱作「舉人」，會試的考取者稱為「貢士」，殿試的考中者稱為「進士」。殿試一般不會再有淘汰，只是將名次重新排列，也可以說是一場進士排位賽。

從順治三年（1646）開始，殿試每三年舉行一次，但時間、地點多有變化。清初，殿試定於農曆三月舉行。乾隆二十六年（1761），改為四月二十一殿試，二十五傳臚，此後一直沿襲下去。殿試地點最初在天安門外，後在太和殿，乾隆五十四年（1789）定於保和殿內。

清代，殿試由皇帝親自主持，殿試題目也由皇帝欽定。最初是在殿試舉行前數日由內閣大學士預擬數道題目，由皇帝從中擇定。後來為了避免洩題，改為殿試前一天由讀卷官密擬（有時皇帝也親自擬定），交皇帝欽定考題後，由讀卷官到內閣監督工匠當場刊刻印刷。考題為時務策，涉及政治、經濟、文化、軍事、教育等內容，先就所提問題進行描述，如目前該問題的狀況，未採取或已實行的措施，然後向考生徵詢見解及良策。

殿試前一天，鴻臚寺官員預先設策題黃案：一在保和殿內東旁，一在殿外丹陛正中。光祿寺官員在保和殿內擺放試桌。殿試當天，禮部官員發放考題，貢士入座後開始答卷。

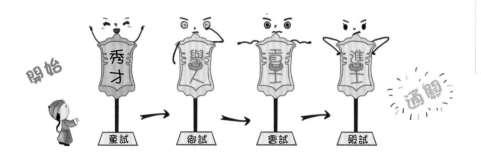

科舉考試示意圖

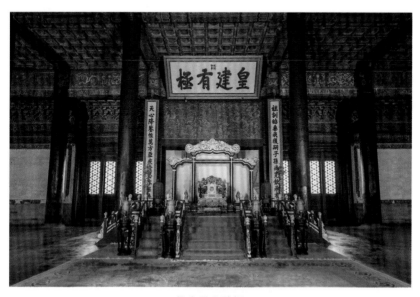

保和殿內陳設

清代光緒年間殿試卷子（彌封）

清代光緒年間殿試卷子（策文）

　　按照規定，殿試考生日出時入考場，日落交卷，但經常有考生推遲至次日凌晨才交卷，為此乾隆皇帝曾規定殿試不提供蠟燭，避免考生通宵答卷。雖然殿試要求嚴格、規定苛刻，卻也有人性化的一面。乾隆十年 (1745) 殿試時，乾隆皇帝考慮到天氣熱，考生人數眾多，下令多備茶冰，避免考生口渴心煩。

考生日出時入考場

考生日落時交卷

　　順治、康熙兩朝時，讀卷官的人數為 14 人。雍正元年（1723），改為 12 人。乾隆二十五年（1760），讀卷官減至 8 人，分別由兩名大學士和六名部院大臣組成，後成定制。

　　清初，殿試後讀卷官等人在內閣滿本堂閱卷，閱卷天數不作硬性規定。乾隆二十五年後，規定讀卷官等人在文華殿兩廊及傳心殿前後房閱卷，且必須在規定時日內完成。

　　閱卷結束後，讀卷官從殿試卷子中挑選出最佳的十份進呈給皇帝。讀卷官還要將這十份卷子排列出名次，等皇帝欽定。皇帝欽點一甲前三名後，讀卷官將後七名填寫二甲名次，交內閣列於金榜。

乾清宮小傳臚

太和殿正式傳臚

　　接下來就是公佈殿試結果，稱為傳臚。在正式傳臚的前一天，通常會安排一次小傳臚，即皇帝在乾清宮接見殿試前十名考生。正式的傳臚在太和殿舉行，場面十分隆重。典禮結束後，一甲前三名（俗稱狀元、榜眼、探花）率領進士們走出紫禁城。在皇帝的准許下，一甲前三名可以享受從午門正中門洞出宮的無上榮耀。

傳臚之後，皇帝上諭，授予一甲第一名翰林院修撰，第二、第三名翰林院編修的職務。其餘進士還要在保和殿進行朝考。按照朝考的成績，結合殿試的名次，再由皇帝決定分別授予何種官職。從此新科進士作為天子門生，開始入朝為官，為朝廷效力。

附：

文華殿、武英殿

　　紫禁城外朝除中軸線上的三大殿外，太和門廣場東西兩側還有兩組建築遙相呼應，東為文華殿建築群，西為武英殿建築群，一文一武輔弼三大殿左右。兩組建築都包含門、配殿、廊廡等部分，沿中軸線對稱分佈。

文華殿

　　文華殿始建於明初，位於外朝協和門以東，與武英殿東西遙對。因其位於紫禁城東部，並曾一度作為「太子視事之所」，「五行說」東方屬木，色為綠，表示生長，故太子使用的宮殿屋頂覆綠色琉璃瓦。明天順、成化兩朝，太子曾攝事於文華殿。嘉靖十五年（1536）改為皇帝便殿，建築隨之改作黃琉璃瓦頂。後為明經筵之所。嘉靖十七年（1538），在殿後添建了聖濟殿。明末李自成攻入紫禁城後，文華殿建築大都被毀。清康熙二十二年（1683 年）始重建，其時武英殿尚存，因此「一切規橅殆依明制為之」。

　　文華殿主殿為工字形平面。前殿即文華殿，南向，面闊五間，進深三間，黃琉璃瓦歇山頂。殿前出月台，有甬路直通文華門。後殿曰主敬殿，規制與文華殿略似而進深稍淺。前後殿間以穿廊相連。東西配殿分別是本仁殿、集義殿。

　　明清兩朝，每歲春秋仲月，都要在文華殿舉行經筵之禮。清代以大學士、尚書、左都御史、侍郎等人充當經筵講官，滿漢各 8 人。每年以滿漢各 2 人分講「經」「書」，皇帝本人則撰寫御論，闡發講習「四書五經」的心得，禮畢，賜茶賜座。

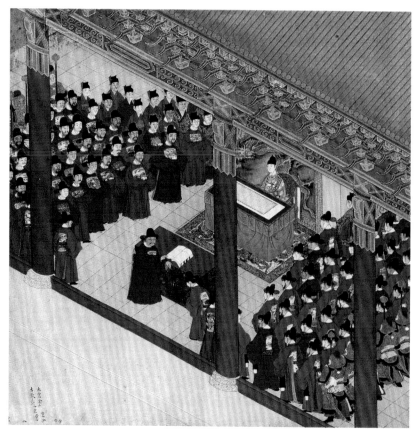

（明）《徐顯卿宦跡圖》
（局部）

這是明代在文華殿舉行經筵的情景。畫中皇帝是明神宗朱翊
鈞，經筵講官是徐顯卿。

文華殿後建有紫禁城中最大的皇家藏書樓文淵閣。康熙年間重建文華殿區域時，主敬殿後是一片空地，直到乾隆皇帝為了《四庫全書》選址建造文淵閣。乾隆四十一年（1776），目前所見文淵閣正式建成，用於貯藏《四庫全書》。

　　由於文淵閣最初就被定位為一座藏書樓，所以其設計建造處處體現着「五行說」中「水能剋火」的思想。首先，文淵閣仿著名私人藏書樓寧波天一閣建造，外觀分為上下兩層，內部為三層。頂層為一大開間，一層面闊六間，與天一閣設計相同，取「天一生水，地六成之」的「天一」「地六」，以此「生水」。其次，文淵閣屋頂覆黑瓦，建築以綠、灰等冷色為主色調，建築表面處處裝飾龍、海水、水草、荷花等與水相關的紋飾，既營造了皇家藏書樓典雅肅穆的氣氛，更充分強調了「水」元素，以此防火護書。閣前一方水池，為金水河其中一段拓寬而成，水池周圍欄板裝飾了大量水生動物紋樣，也都體現出剋火、避火的設計理念。

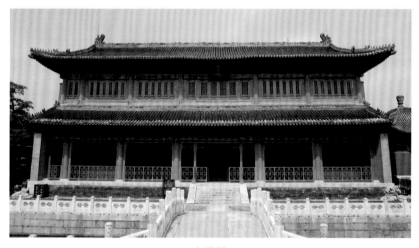

文淵閣

武英殿

武英殿建築群位於紫禁城西側西華門內,與東面的文華殿遙相呼應,主體建築都建造在高高的台基之上。正門武英門前有三座石橋,橋下為內金水河。正殿武英殿面闊五間,進深三間,黃琉璃瓦歇山頂,有御路通往武英門。後殿為敬思殿,東配殿名凝道殿,西配殿名煥章殿,西北為浴德堂,東北有恆壽齋。

明初,武英殿是皇帝齋戒和召見大臣的地方。殿後的群房(現已不存)曾為宮廷畫師繪畫的地方。明崇禎十七年(1644),李自成攻入北京,在武英殿登極稱帝,但即位第二天便被迫撤離;撤離時火燒宮殿,幸未殃及武英殿。清軍入京後,攝政王多爾袞坐鎮武英殿,發號施令。順治皇帝進京初期,因其他宮殿被燒,將武英殿作為皇帝便殿,在此舉行小型朝賀、賞賜、祭祀等典禮。康熙八年(1669),因太和殿、乾清宮等處修繕,康熙皇帝曾移居武英殿。

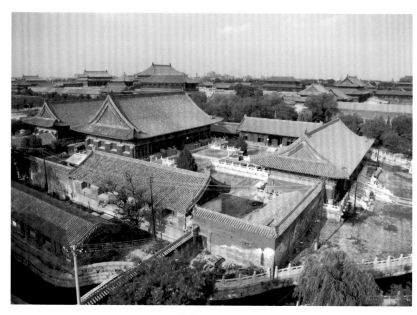

武英殿建築群

《欽定武英殿聚珍版程式》

康熙十九年（1680），在武英殿設修書處，專門負責內府圖書的雕版、印刷、裝幀事宜。這裡刊印的圖書，字體刻工極佳，印刷用的是特製的墨及潔白細膩的開化紙，字體繪畫完善精美，被稱為「殿本」。

武英殿的刻書活動在康乾時期最為繁盛。這裡不僅編輯刊印了大量清朝編纂的書籍，還校刊了大量古籍。康雍時用銅活字印製了卷帙浩繁的《古今圖書集成》。乾隆時用木活字印刷《四庫全書》，因木活字不雅，乾隆皇帝特賜名聚珍版。

嘉慶時，修書處已少有作為，趨向衰落。道光二十年後，這裡刊印書籍更少，徒有其名。同治八年（1869），武英殿發生火災，30餘間殿宇房屋被燒毀，殿內所存書籍版片也付之一炬；同年重建武英殿，但此後這裡的修書工作基本停止，武英殿修書處名存實亡。

責任編輯		楊克惠
書籍設計		彭若東
排　版		肖　霞
印　務		馮政光

書　名		朝儀赫赫述外朝
叢書名		探秘故宮
編　著		故宮博物院宣傳教育部
主　編		果美俠
作　者		孫曉曄　李穎翀　王可心　談　瑤
繪　者		別瑋璐　劉　暢
攝　影		齊夢伯
出　版		香港中和出版有限公司 Hong Kong Open Page Publishing Co., Ltd. 香港北角英皇道499號北角工業大廈18樓 http://www.hkopenpage.com http://www.facebook.com/hkopenpage http://weibo.com/hkopenpage Email: info@hkopenpage.com
香港發行		香港聯合書刊物流有限公司 香港新界荃灣德士古道220-248號荃灣工業中心16樓
印　刷		中華商務彩色印刷有限公司 香港新界大埔汀麗路36號中華商務印刷大廈
版　次		2021年7月香港第1版第1次印刷
規　格		32開（148mm×210mm）200面
國際書號		ISBN 978-988-8763-02-3 © 2021 Hong Kong Open Page Publishing Co., Ltd. Published in Hong Kong